U0001182

家庭美術館／美術家傳記叢書

低限・無限
李再鈐

劉永仁／著

國立台灣美術館 策劃　　藝術家 執行
National Taiwan Museum of Fine Arts

照耀歷史的美術家風采

「家庭美術館——美術家傳記叢書」於民國八十一年起陸續策劃編印出版，網羅二十世紀以來活躍於藝術界的前輩美術家，涵蓋面遍及視覺藝術諸領域，累積當代人對前輩美術家成就的認知與肯定，闡述彼等在我國美術史上承先啟後的貢獻，是重要的藝術經典。同時，更是大眾了解臺灣美術、認識臺灣美術家的捷徑，也是學子及社會人士閱讀美術家創作精華的最佳叢書。

美術家的創作結晶，對國家社會以及人生都有很重要的價值。優美的藝術作品能美化國家社會的環境，淨化人類的心靈，更是一國文化的發展指標，而出版「美術家傳記」則是厚實文化基底的重要工作，也讓中華民國美術發展的結晶，成為豐饒的文化資產。

Artistic Glory Illuminates History

In order to organize the historical archives of Taiwan art, *My Home, My Art Museum: Biographies of Taiwanese Artists*, a consecutive series that recounts the stories of various senior artists in visual arts in the 20th century, has been compiled and published since 1992. Accumulating recognition and acknowledgement for their achievement and analyzing their contributions to the development of art in our country, it is also a classical series of Taiwan art, a shortcut to understand the spirit and Taiwanese artists, and a good way for both students and non-specialists to look into the world of creative art.

Art creation has important value for the country and society from which it crystallizes, and for the individuals who create or appreciate it. More than embellishing our environment and cleansing our minds, a fine work of art serves as an index of the cultural status of a country. Substantiating the groundwork of our cultural progress, the publication of these artist biographies consolidates the fine arts development in the Republic of China, turning it into a fecund cultural heritage.

目 次

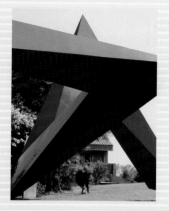

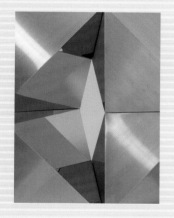

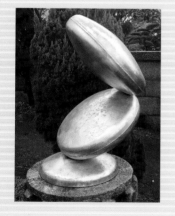

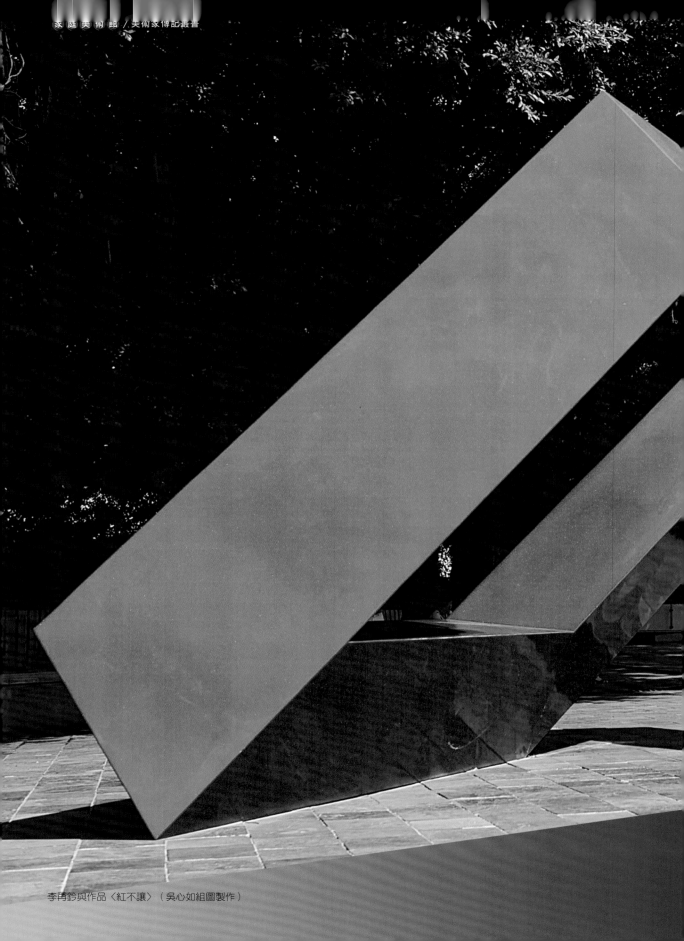

李再鈐與作品〈紅不讓〉（吳心如組圖製作）

一、仙鄉童年，戰火青春

李再鈐的故鄉是福建仙遊，一座富於藝術文化色彩的縣城，相傳其原名清源。這是一個古老的小城，介於福州與廈門之間的濱海地區，唐宋以後文風鼎盛，曾有「文獻名邦」之譽。

「仙遊」之名，美麗而有傳奇色彩，原屬於興化地區，是沿海的平原，因有唐朝何氏九兄弟跨鯉魚升仙之傳奇故事，因而更名為「仙遊」。仙遊和蒲田一樣，有著源遠流長的文化教育，可貴而特殊的傳統，在民間流傳著「家貧子讀書」的格言，讀書成為社會風尚。而當地特殊優渥的地理環境，歷年來孕育了頗多的傑出藝術人才。

李再鈐雖是出身於書畫世家，但因為時局戰亂，童年過得並不平穩，先是對日八年抗戰和二次世界大戰，接下來國共內戰，整個世界都在冷戰和熱戰的膠著狀態，烽火瀰天，生靈塗炭，貧困、疾病、逃亡、饑餓……都是家常便飯。他的小學就換了四所，初中也在流離轉學中度過，隨著政治紛亂而深陷戰火的少年青春時期，多年來中國境內戰爭的衝擊，幼小的生命必須承受更多磨練而迅速成長，戰火加上動亂，仙鄉的童年夢雖有家庭的溫暖，但生命歷程卻是艱辛無比。

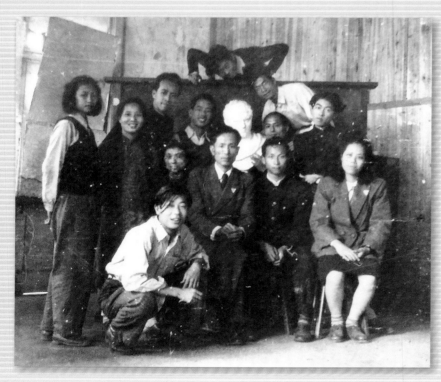

李再鈐（前排白衣者）於師大素描教室與老師陳慧坤（中打領帶坐者）及同學們合影。

[右頁圖]
李再鈐　日正當中（模型）
1998　90×30×30cm

[右頁上左圖]
梁楷　寒山拾得　宋代
水墨、紙　102.4×48.8cm
國立故宮博物院典藏

[右頁上右圖]
華嵒　壽星　1748
紙、水墨　178.3×93.9cm
國立故宮博物院典藏

[右頁下左圖]
李霞的人物畫作品，部分筆觸以雞毛筆染色。（王庭玫攝）

[右頁下右圖]
筆觸效果特殊的雞毛筆。（王庭玫攝）

李再鈐家中掛有叔祖父李霞的人物畫，書法為李毅摩題字。（王庭玫攝）

仙遊畫派與家族薰陶

　　在中國美術史上，仙遊素有「福建畫鄉」之稱，因為風格獨具，而被稱為「仙遊畫派」，仙遊畫派中最負盛名的三人：李霞（1871-1938）、李耕（1885-1964）、黃羲（1899-1979），其中李霞就是李再鈐的叔祖父。他們書畫作品的共通之處，是題材多以人物為主，取材自仙境佛界、歷史人物、民間故事之情節角色，充滿生命力且和百姓生活貼近。

　　這三位畫家一向推崇並師法梁楷、新羅山人（華嵒）等諸大家。他們既探索文人畫，又吸取寺廟民間繪畫的活力，在題材畫法及造型色彩

上，都形成一定體系，不同於同樣是南方的廣東「嶺南派」或江南「揚州派」。仙遊畫派三大家中，技法各有千秋，李霞豪放渾厚，李耕勁拔奇拙，黃羲樸質清雅。仙遊畫家以充滿民族傳統的水墨繪畫和民間畫風的優點聞名國內外。

　　李霞的父祖輩就多有書畫家，受其畫家叔父李燦及佛像雕刻家伯父李芳林影響最大，李霞年輕時作品在大陸南京、北京展覽被收藏，並展覽於巴拿馬及紐約，可說眼界甚廣、思想新潮。李霞曾於1928年（民國17年）來臺灣，在新竹客居，與臺灣畫家往來，並在臺中舉行個展，作品極受臺灣文人士紳歡迎，展覽期間爭相收藏。

　　李霞擅長以狂草破筆入畫，寫意筆墨揮灑，線條勾勒勁健爽快，設色淡雅，畫面展現氣魄雄邁，以及形神兼備的氣質。在李霞的水墨技法之中，有一項奇絕特色

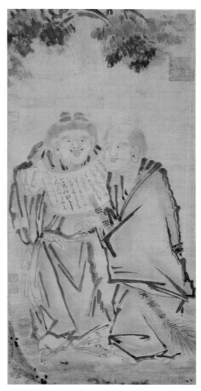

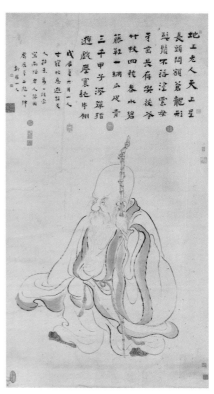

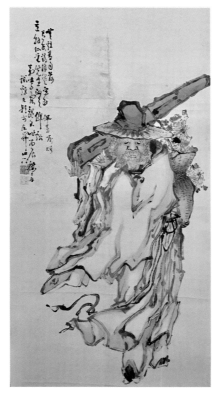

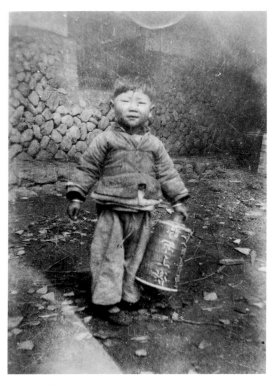

四歲時的李再鈐。

就是自己研發之雞毛筆，透過畫畫工具影響筆觸線條，而產生絕妙有力、「一波三折」的特殊效果。

李霞與臺灣藝術背景之淵源，對於李再鈐日後來臺求學應有一定的影響。而李再鈐自幼生長於詩、書、畫代代相傳的家庭，耳濡目染薰陶極為深厚；不僅是如此，家族中另一位叔父李暾更是仙遊的教育家，興辦鄉學、教育家鄉子弟。李氏一族歷代在仙遊，對文化、教育、藝術的貢獻，都給予李再鈐深厚的影響，遠勝於日後一般學院的制式教育，可説奠基深厚而扎實。在此時，李再鈐的志向是當一名畫家，雖還沒有雕塑的概念，但以他童年到青少年都在長時間的動盪戰亂中度過，生存、前途都沒有保障，仍能保持學習美術強烈的興趣，並不容易。

然而隨著大陸風雲變色，以及李再鈐尋求升學機會而避走臺灣，家鄉已淪陷進入浩劫。當時李霞雖已過世多年，仍被掀出來批鬥一番，打入反動派畫家，整個家族受牽連、被鬥爭，珍貴的藝術作品被破壞踐踏，沒收的沒收，燒毀的燒毀。但仙遊百姓中有收藏李

[左圖]
李再鈐父親李璧年輕時的身影。
[右圖]
李再鈐的母親洪春治。

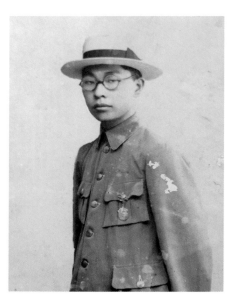

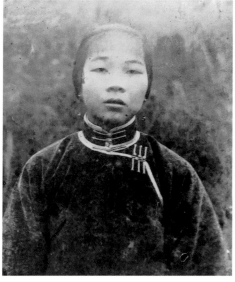

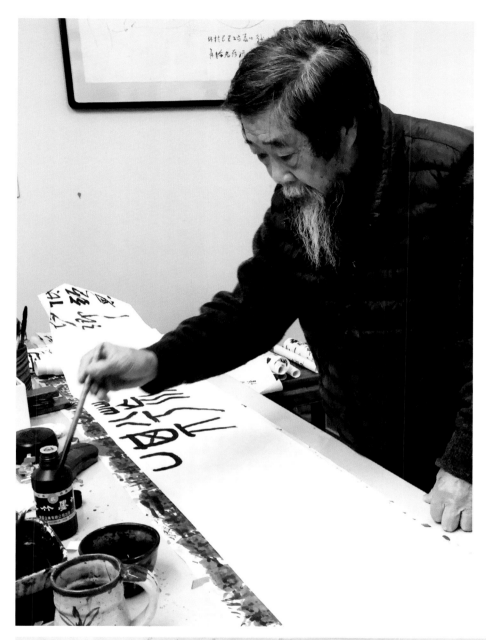

李再鈴家學淵源，繪畫、書法
功底亦深。

[下圖]
李再鈴的書法作品〈不失其所
者久，死而不亡者壽〉。
（王庭玫攝）

霞作品者，仍冒著生命危險想盡辦法保護李霞的作品。如今政治鬥爭的時代過去，李霞獲得平反，名聲及地位再度獲得肯定，並獲推崇，然而歷史的傷痛也留下不少烙痕，令人感懷喟嘆。

四六學潮掀起波瀾

　　1947年（民國36年）臺灣發生二二八事件，而隔年雖然二二八事件已經結束，但臺灣社會依然很不平靜。李再鈐當時在仙遊正好高中畢業，心想著要升學讀藝術科系，他的目標是杭州藝專（今中國美術學院），或者到南京中央大學去唸藝術系，於是辭別了家鄉父老，從仙遊出發往北走到福州，正要繼續往前，就聽到消息說共產黨已經打到濟南，馬上就要打到徐州了，不適合再北上，必須找可以安定唸書的地方。同鄉中有人建議不妨往南往臺灣走，聽說臺灣臺北的師範學院有第一屆藝術系招生，可去報名。在臺灣語言又通，當年叔祖父李霞也到過臺灣，李再鈐於是就渡過了臺灣海峽，也考上了臺灣省立師範學院（今國立臺灣師範大學）藝術系。

　　李再鈐與當時浪漫的文人墨客、知識青年想法一致，他的思想是左傾的，他分析當時社會氣氛之所以完全被蒙蔽、成一面倒，是由於共產黨文宣太厲害，太會製造假象，太會收買人心，

穿著高中校服的李再鈐。

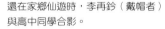

還在家鄉仙遊時，李再鈐（戴帽者）
與高中同學合影。

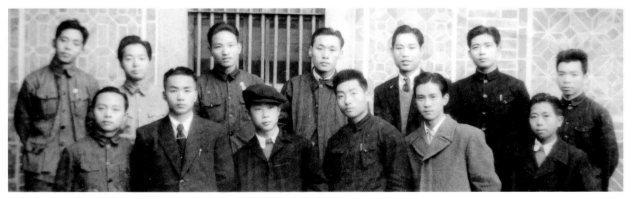

什麼謊話都敢講。其實國民政府不應該一敗塗地，因為抗戰剛結束，武力充足，但國民黨宣傳不夠，人心背離，北京傅作義將軍投降迎共之後，共產黨長驅直入不戰而勝。李再鈐回憶當時的混亂與窮困，法幣天天貶值，通貨膨脹嚴重，人心恐慌。他高中的學費是挑五十斤白米去代替繳錢的，當時真正能用的錢是銀元「袁大頭」，生存在這樣的情勢中，一個十八歲的年輕人，茫茫然看不見自己的前途要怎樣走下去，掙扎著往南來到臺灣，也許可以找到生存和安定。

　　1948年（民國37年）李再鈐來到臺北，也考進了臺灣省立師範學院，當時是公費制度，國家每個月發給學生伙食費。雖說是公費，但非常微薄，根本不夠用，一個月的伙食費往往不到一星期就告罄了，一直

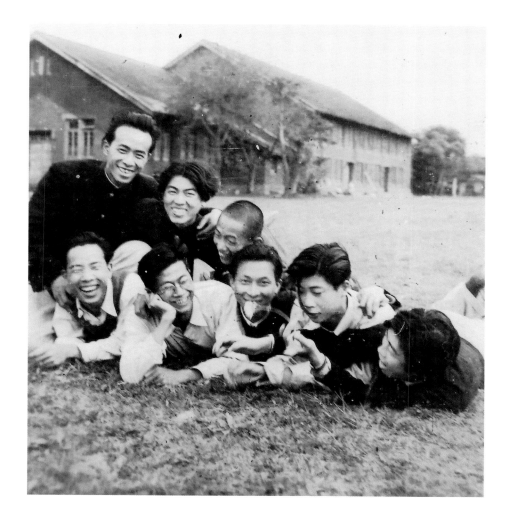

1948年，李再鈐（右2）就讀臺灣省立師範學院一年級時與同學在校內草坪留影。

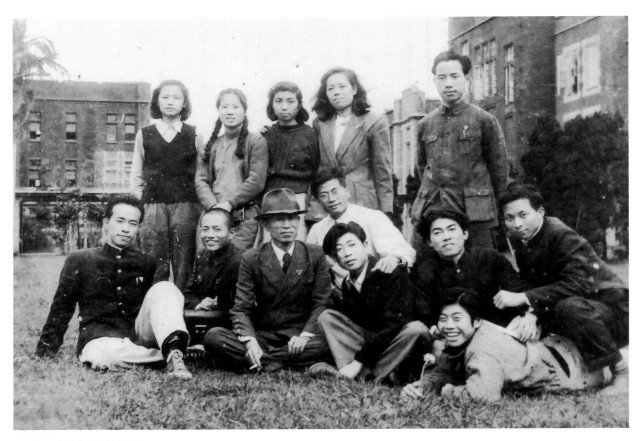

1948年，李再鈐（前排左4）
就讀臺灣省立師範學院一年級
時與陳慧坤老師（戴帽者）、
同學在校內草坪留影，前排左
一為同學楊英風。

有饑餓的問題。臺灣「知青」也受惑於馬列主義幻象風氣影響，學生不
斷鬧學潮，口號是反饑餓、反壓迫、要民主、要自由……學生們很浮
躁，鬧到高潮時跑去包圍警察局；政府也很頭痛，因為不少共產黨分子
潛伏在學生群中。李再鈐回憶道：

　　學潮帶頭，鬧得最兇的是師院，比臺大還兇，因為學生內部共產黨
　　大本營就在師院，其中師院有幾個學生就被抓了，學生更加躁動，集結
　　包圍了警察局，要求局長出來道歉，並且馬上釋放被抓學生。當時國民
　　政府還沒撤退來臺，臺灣省省長陳誠在南京開會，聽到學生鬧學潮，非
　　常光火，決定要抓到學生群中的共黨分子。

　　到了1949年4月6日那天，本省籍同學放春假都回鄉下去了，男生宿舍
只剩下外省籍同學沒有家可回，大約兩百多人，當年學生宿舍的地點就在
現在師大美術系大樓位置。當天晚上臺北市大戒嚴，軍警憲聯合出動把

男生宿舍包圍起來，裡面兩百多個學生開始緊張，他們很本能地把宿舍床鋪、衣櫃、桌椅搬出來堵住門窗想要抗拒，但是根本沒有武力，憲兵還是破門成功，軍警和學生打成一團；學生馬上受傷掛彩，一個個被帶上卡車載走，兩百個人塞在三部大卡車裡，統統帶到上海路的陸軍總部，其中有共黨分子，也有完全無辜者，但是女生宿舍卻完全沒有抓人。

李再鈐被關了五天，就無罪獲釋給放了出來，系主任莫大元和老師黃榮燦、許志傑、馬白水、陳慧坤、廖繼春等人都到陸軍總部來探視，協助同學辦理保釋。畢竟多數學生只是血氣方剛，桀驁不馴，真正牽扯到共黨組織的是哪些人？學生也不知道。當時這兩百多個男生被關在「上海路」（今林森南路）陸軍總司令部，自從這次「四六學潮」之後，「上海路」就改名了。一場逮捕行動雖然成功，卻沒有抓到真正問

李再鈐（前排右2）於校園與老師廖繼春（前排左3）、張義雄（前排左4）、同學楊英風（前排左1）等留影。

[左圖]
學生時期，李再鈐與同學常外出作風景寫生。

[右圖]
學生時期，李再鈐在碧潭對景寫生時留影。

題分子，有些同學被關了一年，有些被關了三年才放出來，有些同學自此消失不知下落。而放出來的同學，師院訓導處給予記過或退學的處分，李再鈐當時被記了過，仍然又回到教室上課。

「四六學潮」以後，各大專院校學潮也被澈底鎮壓了，再也沒人敢吭聲，噤若寒蟬，馴如羔羊，從此沒有口號，沒有吶喊聲。學校經過一番大整頓、大改革，師院代理校長由謝東閔換成了劉真，各部門主管也重新更換。

新校長加強控制學生生活，不但大清早去宿舍掀學生棉被，強迫學生早起跑操場，升旗、早操及週一國父紀念週時加強點名，規定頭髮髮型，吃飯要飯票；其他學術、思想、言論、課外活動，也都嚴格控制，採軍事化管理，把學生當士兵約束，使藝術系的學生感到很不舒服。

藝術系學生常常必須到校外寫生，有時在郊外畫畫趕不回食堂吃飯，請別人拿飯票代領又不准，所以藝術系學生校外寫生回來晚了，往

往連飯也沒得吃。李再鈐想這哪裡是大學生活？覺得校長很不尊重學生，起了反感，很想返回家鄉。當時是淪陷前夕，剩最後一艘輪船開回去，開完這班船就沒有輪船了，李再鈐認為被政治控制的學院他不想唸了，不如一走了之。當時許多同學搭上最後一班船真的就回去了，然而李再鈐阮囊羞澀，湊不出三個銀元買一張船票，只能壓抑住悵惘的心情繼續留在臺灣。

▋學院教育遭逢政治染色

大陸淪陷之後，滯留在臺北的李再鈐，心情鬱悶消極，他對師院的環境簡陋、師資缺乏更感到失望，較之自己的故鄉畫鄉仙遊，那種歷代累積的濃厚人文氣息，師院藝術系的資源畢竟顯得薄弱。

吃不飽還搞藝術真的很奢侈，李再鈐用的畫布是自己買的胚布刷上白粉製成的，水彩畫用的是道林紙，顏料是上海馬利牌的土產品。對學校不滿意，對家鄉非常思念，他想到與老家隔絕，所有音訊全斷絕真是沮喪，不想上課、也無心交作業，學期結束時的成績單上，三民主義、教育概論、透視學三門課因曠課太多，不得參加期末考，成績都是零分，總平均不及格，按校規必須停學一學期，下學期和新生再上一次。

李再鈐頓時心情簡直跌落谷底，既不能回家，又不能上課，豈不是走投無路？於是他硬著頭皮提筆寫了一封報告給當時的教務長沙學浚教授，請求給自己機會再讓他註冊，沙教授竟然恩准了，李再鈐就和

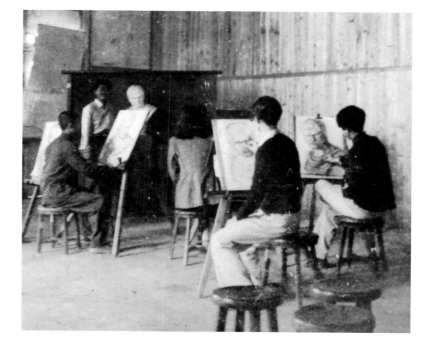

1948年，李再鈐與同學於師院素描教室畫石膏像時的情形。

[左、右圖]
年輕時李再鈐常臨摹古典名畫
來自習油畫技巧。

同班同學一起又回到教室，並去和一年級上課重修學分，每天的生活比較有內容，暫時不必困在宿舍裡了。

但是誰知又發生一些衝突場面。當時藝術系黃君璧主任，對於李再鈐有時上一年級的課，有時上二年級的課，覺得很奇怪，認為他投機又逃課。李再鈐一再解釋是由於學制規定方式，黃君璧不了解，先入為主地當面訓斥，批評他的外表、抽煙、行為舉止失當……又看李再鈐挺能畫畫，但不乖乖臨摹老師畫稿，加上一些不服從老師規定的行為，當面把他罵得一文不值，很不給學生尊嚴。

劉真來了以後，制定很多新規定，訓導處要求藝術系學生繪製反共標語，接受思想教育，要求學生入黨，常常要勞軍，又列隊參加華僑歡迎會，李再鈐統統不配合，是個令訓導處頭痛的分子。某一次，師院舉辦國父紀念週，政治人物谷正綱到校演講，李再鈐實在聽不懂谷正綱的貴州口音國語，就在臺下看自己的書，訓導主任當面訓斥並沒收他的書，李再鈐只好憋著忍下這股怨氣。

大三上學期，李再鈐忽然被轟出男生宿舍，令他不知所措，隨即校方在完全沒有通知他的狀況下，單方面在學校公布欄貼出布告，宣布給

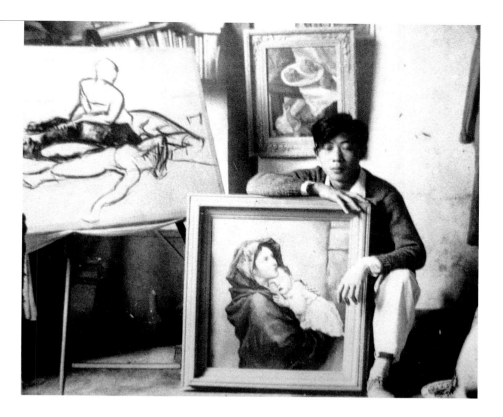

李再鈐與他臨摹的聖母子及其
他油畫作品。

予李再鈐退學處分。沒有口頭通知，也沒有書面通知，李再鈐就這樣在
大三時莫名奇妙地被迫離開了校園。當時他還不知道事情嚴重，除了被
扣帽子說他桀驁不馴、不堪造就、思想有問題；姓名也被登錄在警備總
部，造成日後每次出國都被刁難卡關，受盡折騰、備嘗艱辛。

　　失學是一大衝擊，他並不懊喪後悔，也不抱怨學校，自此以後，
李再鈐的學習歷程便完全靠自己，之後的藝術創作與累積全是自學成功

黃君璧示範作畫。（藝術家出
版社提供）

的。他自從被學院開除之後，反而
海闊天空，在失學中培養了強烈的
自學動力。真正的藝術是自己獨立
追尋的，不是任何一個名師或名校
可以教出來的，他督促自己孜孜不
倦地作畫，不斷讀書增加自己的學
養能力，如果一個人內心深處真正
有一個藝術家的靈魂，總有一天要
突破藩籬衝出來的，促使他終其一
生對藝術之路的追尋。

二、現代設計與手工藝

李再鈐忽然就被退學了，對一般人而言似乎是很大的打擊。對他來說，脫離教條嚴格控管的學院卻是鬆了一口氣，前途茫然但也充滿未知的可能。他不很在意，因為對政治滲入校園的不認同，他對為了壓制學生而實行軍事管理的師院無法認同，認為離開這種桎梏反而比較真實，所以根本不在乎。李再鈐年輕、涉世未深的概念中，離開行動及心情上的種種束縛反而更加振奮愉悅，心想有自己的空間可以思考未來，不必被師院種種教條約束強迫。

李再鈐當時所認知的「藝術」，就是中國的書法和繪畫。他想要追求創新、現代，但什麼是現代呢？大概就是像徐悲鴻、林風眠他們那樣，有深厚中國藝術底蘊，加上去西方留學，學到西方技巧和觀念，所以改良的中國水墨畫，就是中國藝術未來的目標，這個大方向應該就這樣走吧！

李再鈐雖然對繪畫有繼續追求的心，但是現實生活總是逼人的，離開了師院，沒有宿舍可住了，吃飯也要自己賺錢想辦法。這時候師院儲小石教授問他要不要去印染廠擔任布花設計，他並不清楚什麼是設計？什麼是「現代」設計？而要怎樣把藝術和現代設計融合在一起？這其間的共通性還沒有建構起來。

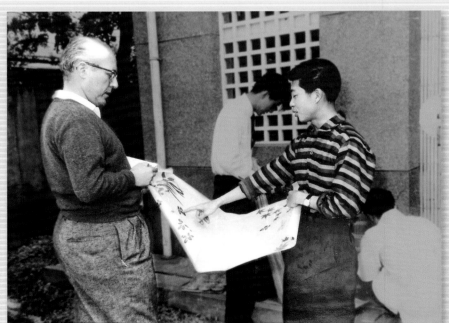

[右頁圖]
1951年，李再鈐任職於印花布工廠時所設計的布紋圖案。

1958年，任職臺灣手工業推廣中心的李再鈐（著橫紋衣者），與美國顧問萊特討論設計作品。

▍設計與現代藝術造形深化

　　臺灣省立師範學院當時的藝術系分成兩組，一是美術組，另一是工藝組，工藝組的主任就是儲小石教授，他是中國最早赴日學習工藝的留學生，與顏水龍等大師都是當時臺灣早期手工業研究推廣的前輩。儲小石和顏水龍都是早期留日的專業人才，儲小石的設計特色是具有中國文化元素，加上擅長日本各種精緻染藝風格；而顏水龍的特色是除了對日本工藝文化的深入，更對臺灣工藝原料的特色非常了解。儲小石於師院任教期間與黃君璧觀念格格不入，後來儲小石離開，師院也就把工藝組取消，只剩下美術組，並改名為師院藝術系，由黃君璧擔任系主任。

　　儲小石的兒子是李再鈐師院同學，看到他被退學前途茫茫，儲小石離開師大後受聘於一間印染工廠，便邀請李再鈐做布紋圖案設計的工作，李再鈐感到陌生而新鮮，非常認真學習。做設計雖然不是李再鈐最初要做藝術的志願，但因長輩的賞識鼓勵與熱心教導，也漸漸有了成

就讀師範學院時，李再鈐（左1）與同學於藝術系工作室合影。

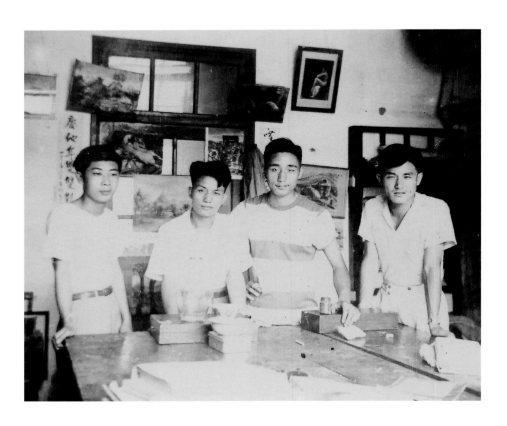

李再鈐任職於印花布
工廠時所繪製的布紋
圖案。

就感，他心想業餘時間還是可以追尋自己的理想，在亂世裡也算暫時的安頓。

　　印染不同於繪畫，李再鈐很快學會了絹印，四方連續圖案設計，刻圖版、調色、染料性能等各種技巧，都是種種全新的經驗，感覺很有收穫、很欣慰、很珍惜，和長官同事又都相處愉快，算是失去文憑之後很幸運地找到謀生機會，可以在社會上立足，而且這分工作也與藝術和美有關。誰知道安穩的日子不長，愉快地做了一年左右，當時臺灣社會對設計布料的了解和接受還是有限，業績不甚理想，印染廠業主撐不住，決定要把工廠收了，李再鈐頓時又失業，一下子陷入驚慌失措，難道又要餓肚子了嗎？

這時好友李宗善介紹他去北投的省立臺北育幼院小學部當美術老師，李再鈐就這樣當了老師。他和育幼院的孩子相處融洽，自己也是失了家庭與親人音訊，如孤兒一般無依無靠，和育幼院的孩子情況一樣，情感上很能溝通，和學生上課教學、下課作伴一起生活，建立出很深厚的情誼。李再鈐很懷念這段生活，雖然育幼院的薪資非常微薄，但有地方住，勉強可以生活、畫畫；孩子們因為生於苦難更知惜福，彼此相互扶持又懂得尊師重道，學習更認真。清貧的生活中，讓李再鈐覺得最幸福的是還可以在課餘利用教室，繼續自我的繪畫研習。

　　本以為就此投入教職離開設計業，誰知道一年後儲小石又受聘於另一家印染工廠，來找李再鈐堅持邀他一起再投入打拼，老長官又是老師強力地邀約，盛情難卻之下也只好離開育幼院，再度進入布花印染設計行業。他心裡其實還放心不下那些學生，日後也常常聯絡省立臺北育幼院的孩子們，可欣慰的是成長之後每個孩子都能自立、有出息，闖出一片天，各有一番成就。

　　此時的李再鈐只把「設計」定為謀生職業，內心還是懷抱著追尋藝術的志向，只是他的設計作品總是被老闆激賞、銷售時大獲客戶信心，臺灣當時經濟正要起飛，大家奮鬥脫貧、信心滿滿地努力爭取各項訂單，業界爭取重用人才機會非常多。李再鈐內心對藝術的夢，促使他沒有被金錢、業績、花花世界所迷惑，他上班的地方是西寧南路，熱鬧的西門町燈紅酒綠，吃喝玩樂的地方太多了，他警惕自己：生命中我要的

[上圖]
李再鈐（右）指導學童的教學情形。

[下圖]
李再鈐（左1）任職於臺灣省立臺北育幼院小學部時，與同事們於校舍前合影。

[左頁圖]
李再鈐任職於印花布工廠時所繪製的布紋圖案。

27

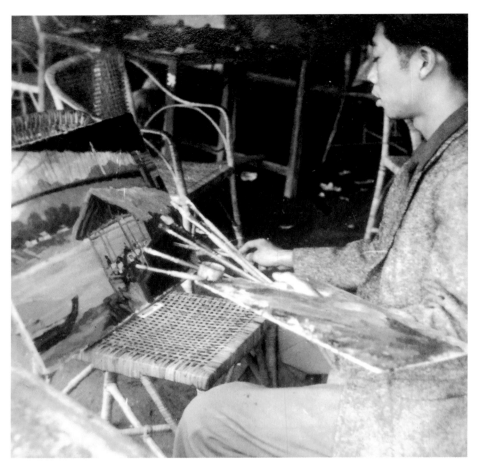

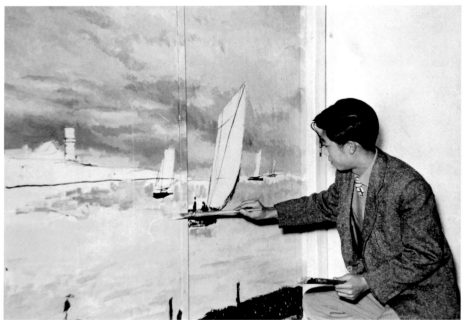

[上、下圖]
離開校園、開始從事設計工作
的李再鈐，仍把握每一個空檔
充實藝術涵養，攝於自習油畫
時。

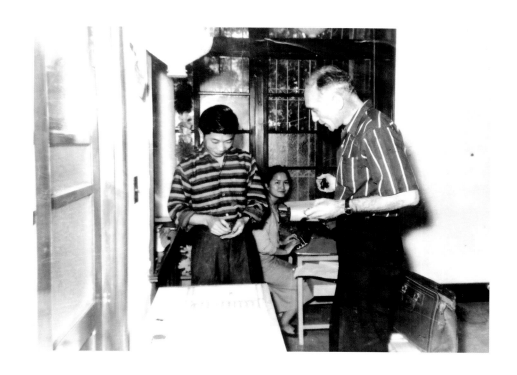

1958年，李再鈐（著橫紋衣者）任職臺灣手工業推廣中心時，與美國顧問裴義士討論作品的情形。

是什麼？我要追尋的生涯是什麼？不要因一時的苦悶而墮落，不要因理想太遙遠而放棄！他孜孜不倦地利用每個空檔、假日、休息的時間，研究思考國外現代藝術。臺灣這個封閉戒嚴的島嶼，似乎與世界隔絕了，他暫時看不到前景，但沒有放棄夢想，他的思緒渴望海闊天空，總有一天要展翅翱翔。

其實李再鈐遭退學之後去工作的這段時間，生活是相當苦悶的；當時，政府和民眾都在風雨飄搖的困厄中堅持著，共產黨被遏止著沒有打過來，兩岸對峙著。李再鈐又是黑名單中遭退學的年輕人，只能低調自我壓抑著默默過著自己的人生，在絕望中奮力鼓舞。他也曾瑟縮，不敢交新朋友，不連絡老朋友，只能拼命努力工作，充實自己，提醒自己不要忘了愛藝術的初心，苦悶的時光總會撥雲見日。

的確幸運之神是眷顧他的，1958年夏天，儲小石忽然又到李再鈐住處拜訪，還帶了一位美國人，原來政府接受美國「馬歇爾計畫」（The Marshall Plan）成立「臺灣手工業推廣中心」，正急需人才，這位美國顧問裴義士（Richard B. Petterson）說著一口京片子，他看了李再鈐作品之

威廉・莫里斯　飛燕草
1872年註冊　壁紙
68×54cm

後很滿意，希望請他去手工業推廣中心這個新機構一起開創。

其實現代設計的概念源自英國工業革命後，生活藝術與人文精神的覺醒，早期英國威廉・莫里斯（William Morris, 1834-1896）的美術工藝運動（Art and Craft），到席捲歐洲的新藝術運動（Art Nouveau），漸進至工業與手工藝兼容並蓄的裝飾藝術（Art Deco），以及一連串工業和現代設計的相互磨合，直至藝術、手工藝與工業真正融合，進入設計的現代化。這整個流變在歐洲及美洲大陸是漸漸演變發展成熟的，其間經過兩次世界大戰，最具貢獻的是包浩斯（Bauhaus）系統化的從教育到社會各種開創性的革新。但是臺灣因種種因素，未能在開始就接受現代設計風氣洗禮，直到美援支助成立「馬歇爾計畫」，才從手工業中改善經濟，努力自主地步上現代設計的軌道。

之前李再鈐在印染工廠工作期間，接觸了不少西方工業革命後的設計資料，他不斷在工作中吸收、思考、成長，貢獻在工作成果中，也轉化成他內在的養分，似乎在為人生下一個階段奠定基礎。當時因馬歇爾經濟計畫的設置，協助進行了農業、衛生、教育、經濟、農村等各方面改造，而手工業推廣中心就由美國政府委託羅素・萊特工業設計公司（Russel Wright Associates）輔導產銷計畫，由美國政府出資，輔導臺灣利用既有手工藝傳統技術，和在地天然材料，製作符合現代化的產品，也就是現在「國家文創禮品館」的前身。美國這家設計公司，不但輔導臺灣設計師設計可以量產的產品，由臺灣最優秀的老師傅負責生產，產

【關鍵詞】

包浩斯（Bauhaus）

　　包浩斯，是一所德國的藝術和建築學校，講授並發展設計教育。「Bauhaus」一詞由德文「Bau」和「Haus」組成。「Bau」為「建築」，動詞「bauen」為建造之意，「Haus」為名詞，「房屋」之意，由建築師沃爾特・葛羅畢斯（Walter Gropius, 1883-1969）1919年時創立於德國威瑪，至1933年在納粹政權的壓迫下，包浩斯宣布關閉。

　　包浩斯的目的是成為結合建築、工藝與藝術的學校，按照葛羅畢斯的理想，現代設計教育必須結合藝術與技術，將藝術家、工匠與工業之間的界線抹除，方能提升德國的工業水準。使得包浩斯的教學對理論知識與實務技術同樣重視，基本上是以藝術家、工藝家為中心所建構的工作坊（Werkstätten）形式教學，教師學生之間以「師傅」（master）、「技工」（journeyman）與「學徒」（apprentice）的中世紀行會（Medieval Guilds）用語互相稱呼，倡導中世紀建造大教堂時，建築師、工匠與藝術家集體協調工作的精神。由於包浩斯學校對於現代建築學的深遠影響，今日的包浩斯早已不單是指學校，而是其倡導的建築流派或風格的統稱，注重建築造型與實用機能合而為一。而除了建築領域之外，包浩斯在藝術、工業設計、平面設計、室內設計、現代美術等領域上的發展都具有顯著的影響。

　　包浩斯學校起初，葛羅畢斯只聘任了三位教授，分別是利奧尼・費寧格（Lyonel Charles Feininger）、瑞士畫家約翰・伊登（Johannes Itten）以及德國雕刻家格哈德・馬可斯（Gerhard Marcks），和葛羅畢斯本身共四人組成教職員陣容，直到後來才陸續有瑞士表現主義畫家保羅・克利（Paul Klee，自1920年起）、奧斯卡・史勒瑪（Oskar Schlemmer，自1921年起）、俄國抽象畫家瓦西里・康丁斯基（Wassily Kandinsky，自1922年起）與匈牙利構成主義（Konstruktivismus）藝術家拉茲羅・莫霍利・那基（Laszlo Moholy-Nagy，自1923年起）的加入，在藝術家保羅・克利、康丁斯基與那基的教學努力下，包浩斯風格逐漸走向理性主義與構成主義。

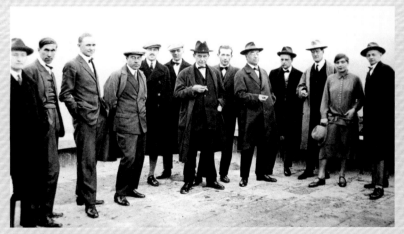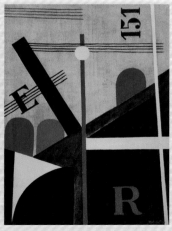

[左圖] 1927年包浩斯教員合影。左起為阿爾帕斯、薛帕、穆希、莫霍利・那基、拜爾、施密特、葛羅畢斯、布魯爾、康丁斯基、克利、費寧格、史托茲、史勒瑪。

[右圖] 莫霍利・那基　鐵路（大件）1920 油彩、畫布 100×77cm 西班牙馬德里提森・博內米薩博物館典藏（藝術家出版社提供）

品銷到美國也大受歡迎，既改善農村環境，也培養出臺灣在地設計人才，在經濟與人力各方面給予相當幫助。

就因為李再鈐肯學習不怕嘗試，不推託工作，交代的事都圓滿達成，耐操耐磨的態度，使他在手工業推廣中心成了「雜事通」和「救火隊」，什麼奇怪麻煩的設計案丟給他，他都會盡力完成，長官特別喜歡派他工作，李再鈐就這樣獲得相當多磨練的機會。當時這位美籍顧問裴義士很賞識李再鈐設計的能力，給予重用，許多案子都指定要他參與，所以他獲准參與美國設計公司的在職訓練，直接有許多參考資料可使用，並且每年有機會出國參與商展，他就在難得的機會中順道參觀各大美術館、博覽會，使自己開拓眼界。

李再鈐雖然獲得美國顧問的肯定和重用，但未能在臺灣政府黑名單中除名，因為早年受「四六學潮」波及，仍然受警備總部情治單位監管，每次被派去代表臺灣參加國際博覽會，一定不允許出境，都需要經濟部出公函列為特需人才並作擔保，才得以放行出國。似乎是何等嚴重的事，然而李再鈐卻無從得知自己究竟犯了什麼錯、違反何種法條，每次出國都是困難重重。

每次商展結束後，李再鈐就盡量蒐集資料，接觸最新的西方作品，充分吸收西方現代藝術精神，讓自己的觸角更廣泛多元。藝術家是追求美、善及真理的自由分子，雖然充滿激情、叛逆，但並不是危險人物，

[左圖]
1970年代，位於徐州路與中山南路路口的臺灣手工業推廣中心。（藝術家出版社提供）

[右圖]
1970年代手工業推廣中心內部陳列一景。（藝術家出版社提供）

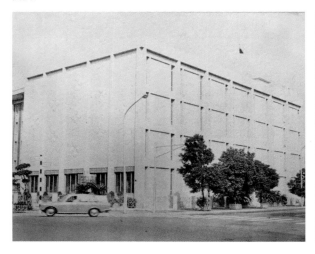
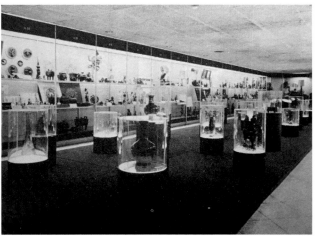

但是在那個戒嚴的時代，統治者對自由的恐懼和誤解來自戰爭時的可怕記憶，也是時代背景的無奈與悲哀。

其實李再鈐在進入手工業推廣中心之前，完全沒有接觸過立體作品，不論書法、繪畫、布花圖案……全是平面的；而材質、施工、結構、立體，則是吸引人的另一個世界。廣泛地接觸各種品項的設計，五花八門，什麼都必須嘗試，他不怕累、不怕吃苦，事情不挑容易的做，生活中所有物品都要接觸、思考，從藝術性、工業性、實用性乃至經濟效能等各方面去思考，因此李再鈐對於相關施工的工廠業界也非常熟悉。

於是，李再鈐從一個平面的世界一下子跳進立體工藝設計場域，他發現這非常符合他的性格，樂於接受各種材質的挑戰。立體作品具有多向度思考、多視角造型美、多層次心理感受，無論是實用的或是觀賞的，其誘惑力強過於平面作品太多了，李再鈐日後從事雕塑的熱情就是在此時被漸漸啟發的。

能夠被聘請到手工業推廣中心工作，李再鈐的內心其實是非常感恩而珍惜的。他自從被師院無故勒令退學之後，職業生涯中一直有許多貴

[本頁二圖]
1960年代，李再鈐偶而也玩泥土創作陶藝。

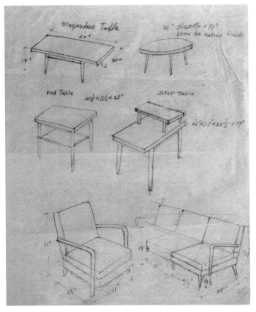

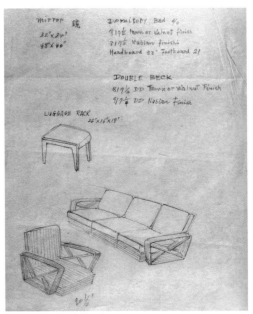

顏水龍著《臺灣工藝》中收錄的手工業推廣中心的家具設計圖。

人相助；學業中輟的他沒有拿到亮麗的國立大學文憑，工作上卻相當理想而順遂，可以發揮、長官肯定、朋友相挺，又有追尋自己創作理想的空間，在經濟上也漸漸不再匱乏了。

▌手工業推廣中心百變任務

　　手工業推廣中心雖利用臺灣傳統的工藝基礎，造形設計與功能的目標上卻與東方傳統很不一樣，在當時就被認為很新穎，但是大部分還是投合美國大眾口味，與李再鈴心目中的藝術性仍有距離。甚至，手工業推廣中心還必須製作免洗餐具等廉價的一次性產品，這並不是發展工藝的正確態度。某種程度來說，這也是美國為了自己的利益，把臺灣視作民生物資的廉價供應源，但無論如何，臺灣當時處在貧窮時代，就必須抓住任何機會來提升自己。

　　當時在臺北木柵馬明潭有一個手工業推廣中心的實驗所，開發一些較創新的作品，李再鈴每天就是到馬明潭實驗中心上班。其實雖然是設計，但在市場調查方面，臺灣設計師並不了解美式生活和美式品味，還是得依賴美籍顧問傳達說明再慢慢揣摩，有時也從美軍眷區家庭拿出來二手市場流通的雜誌、器物中，進一步了解美式生活的氛圍，設計一些美式家用工藝品。

　　手工業推廣中心除了有正常設計製作產銷的業務，外交部委託的特製化產品也得接單，幾乎成為官方御用的禮品供應所了。當時臺灣邦交國還很多，常常有外交禮節上應酬送禮的需要，於是就有許多特殊任務，而設計能力強、資料豐富、文化基礎深厚的李再鈴，就常常被點名指派，總是擔任困難任務的救火隊。

某一次，中華民國某駐外領事館，要致贈當地國家戶外空間一對大型石獅子，外交部直接下令交辦手工業推廣中心，中心沒有製作經驗，就派給李再鈐這項執行任務。在此之前，他從來沒有大型石雕的經驗，最麻煩的是他自小就對石刻獅子缺乏好感，怎麼辦呢？李再鈐只能左思右想，很棘手，最主要的是他從小對中國南方人家門口的獅子造型不甚喜歡，但還是必須完成職責，至少他要做出一對令他自己滿意的獅子。他找到萬華一位刻石墓碑的老師傅，一問之下，老師傅只刻過墓碑小型

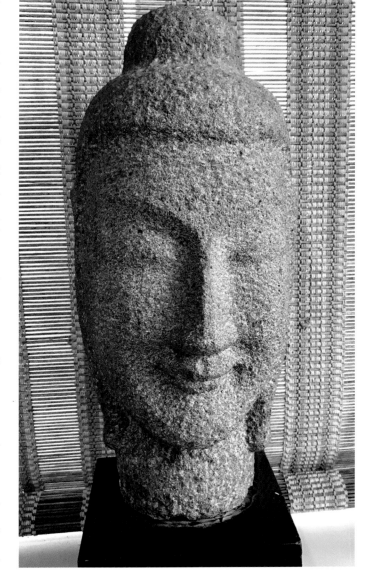

1962年，李再鈐所雕的北魏風格佛頭。（王庭玫攝）

石獅子，哪裡做過大的？李再鈐了解老師傅只有傳承的雕石技術和固定式樣，沒有設計能力，無法掌握造形變化和巨型尺寸比例變化，只得自己想辦法。他首先翻遍世界美術全集，尋找獅子之美，再聚焦歷代中國雕塑，尋找夠氣勢的獅子，後來決定根據唐朝乾陵武則天的那具大型蹲坐的石獅子，再放大尺寸在石材上，由老師傅下刀，李再鈐坐在旁邊監督，一個人用手，一個人用眼、用嘴，指導哪裡再凹一點，哪裡再弧一點，一鑿一鑿慢慢雕刻成這對氣宇軒昂的大型石獅子。

　　李再鈐每天到石雕工廠，盯著老師傅雕刻，眼角瞟到角落邊好幾塊石頭，愈看愈手癢，工具和場地都是現成的，看了老師傅雕了半天，技巧多少也學會了一些，他忍不住也拿了槌子、雕刀，一鑿一鑿地開雕了！雕出了他畢生第一件石雕作品：一個北魏風格佛頭。當時1962年，李再鈐三十五歲。看多了畫冊

1995年，返鄉探親的李再鈐在自家門前雕刻木馬，演繹中國傳統的馬匹石雕，是他開始專司藝術創作後少見以實物為題材的作品。

上的佛：雲岡的、北魏的、龍門的、唐代的、心中的……到底是靈魂深處潛藏幾世的哪尊佛？李再鈐第一次就完整順利地雕出一尊法像莊嚴的佛頭。接著就一尊又一尊地雕出好幾尊佛頭像，馬上被朋友爭相請回家去，只剩一尊李再鈐捨不得送走要自己留作紀念，現在就立於金山居家向陽處的窗前。

雙手接觸到親自雕出的佛頭，竟然無中生有的創造出來了！李再鈐自己也震驚了，米開朗基羅說：「雕刻是把多餘的石頭雕除掉，把生命從石頭中釋放出來」。他雕出這件作品才漸漸體會其中含意。這次既完成長官交辦的任務，體體面面把大型石獅子完成，自己又迸發了親手創作雕塑的無限衝勁。

其實在手工業推廣中心，無限奇幻的不可能任務真是千奇百怪！有一次美國共和黨一位與中華民國親善的議員來訪，他到手工業推廣中心參觀愈看愈開心，每一個都很喜歡，但他提出一個請求，他說他最喜歡驢子造型，可是他走遍全世界各大博物館、賣場……從來沒有看過一個驢子造型的雕塑。他想要訂做一隻木雕驢子，這個奇怪的任務又再度落到李再鈐頭上，當然，他也順利完成，議員滿意開心地將驢子雕像運了回去。

▌放眼世界的寬廣探尋

從仿古的菩薩像到實用的家具，乃至燈具、壁飾、室內、環境、庭園，所有空間內立體的器物，李再鈐都必須設計、製作，也參考了非

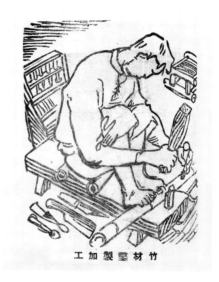

工 加 組 編 材 竹　　　　　　工 加 製 繫 材 竹　　　　　　工 加 製 鑿 材 竹

[上排三圖]
顏水龍著《臺灣工藝》內之竹材加工圖，呈現臺灣傳統竹製工藝的各種製作方式。

常多資料，大部分是以臺灣在地素材製作。而全臺灣如草屯、鹿港、關廟、竹山，都有手工業推廣中心的工作站或材料收集整理站，李再鈐到各個工作站去視察、選材，指導工人處理製作。其中做得最多的是竹製品，臺灣竹材資源豐富又質美，富於特色及經濟效用。李再鈐大都手繪設計圖，詳細標註尺寸、細節，從正面、側面、俯視、剖面，各種角度想好，而由全省各地最優秀的老師傅執行製作。李再鈐回想起來，那十年真是豐富且有成就感的一段歲月。認真執行任務，再從被賦予的工作中自我成長，李再鈐回想離開師院那年的失落困頓，到現在積累的豐富資歷，不知當時被退學是禍還是福？

　　李再鈐在手工業推廣中心的十年，深獲長官肯定，當時美援執行單位羅素‧萊特工業設計公司的老闆萊特（Russel Wright）本人也是知名

工業設計師，專業是餐具設計。萊特的生活經驗豐富，閱歷非常深厚，他很欣賞李再鈐的設計，每次來臺灣都叫李再鈐跟隨他，隨時出題目要李再鈐設計製圖，並教導李再鈐許多專業方法和工作態度，當時萊特已七十多歲，李再鈐才三十開外，一老一少正如師徒般地發展出情誼。

　　萊特很嚴格，對事物觀察甚為精

羅素‧萊特
美式現代風格餐具　1937
布魯克林博物館典藏

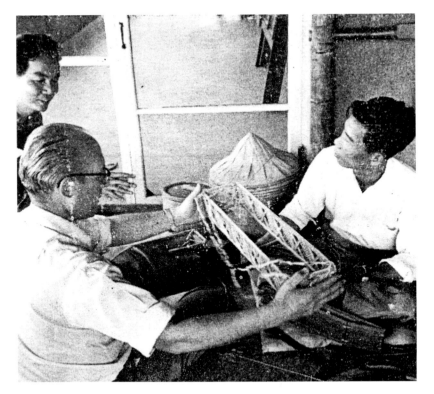

1958年，顧問裴義士（左前）在南投草屯試驗所與手工業推廣中心人員討論竹製花籃改良。（藝術家出版社提供）

細縝密，李再鈐虛心受教、做事勤快、反應也快，萊特把重要案子指定要他來做，不同的挑戰都是不同的磨練機會，幾乎所有材料都難不倒李再鈐。有一次萊特又來臺北，那時臺北還沒有觀光大飯店，他就住在總統府對面新公園旁的「中國之友社」，是專門接待外賓的。萊特要訂製一個大型竹製書架，要求李再鈐畫出1：1實寸設計圖，李再鈐把四張全開模造紙拼貼接合起來，在家裡先趴在地上畫，畫完再拿到「中國之友社」貼在牆上，紙張垂到下方，直接接觸到地面，好像看到一個真實的書架，臨場感十足，萊特看了以後再和李再鈐討論修正，直到完全滿意。

竹製器材是最大宗的，竹製品往往在手工業推廣中心的所有製品中，被發揮得淋漓盡致，不僅是傳統的禮籃，還有很多線條簡潔、充滿現代造型意味的桌、椅、燈、花籃、果籃等，此外，其他材料如陶藝、玻璃、染織……李再鈐無不參與。他對於材質與原料似乎有一種天生敏感度，當雙手接觸到原料或模型時，彷彿有一種熱情和意念可以傳導到材質中，這種能量的轉換就是人文價值的呈現。

李再鈐從一個藝術家的立場，把「製造」這件事詩意化了，把工藝品製造比擬成散文、詩歌的誕生，他覺得從純粹物質的獨立存在，到物質與人類精神互動，發生美感經驗，產生愉悅、記憶或象徵含意，進而共生共存，促進人類生活的便利性、優雅性、效能性，這就是工藝文化所創造的物質文明，也是人類和其他生命的不同而可貴之處。在設計

界工作，能夠有各種豐富資源去支持創作，有外國設計師合作，與國外廠商直接討論下單，各種實戰經驗都是學校學不到的，不僅是「從做中學」，而且是「從訂單中學」，他獲得相當大成就感和自我肯定。

李再鈐對現代繪畫和現代雕塑藝術的關注，是和他的設計功力並駕齊驅同時進展的，他不斷對純粹立體造型物做多方面觀察和了解，漸漸地在雕塑藝術上有進一步認識。他把西方藝術史從古典到現代，詳細深入的研讀分析，將東方和西方造型與風格的歷史演變，做了很多對照和比較，他認為歷史上很多有名的雕塑家都是從工藝入手，義大利文藝復興時期製作浮雕〈天堂之門〉的吉貝爾蒂（Lorenzo Ghiberti, 1378-1455），製作〈柏修斯立像〉的塞利尼（Benvenuto Cellini, 1500-1571），他們都是工藝匠師。19世紀之前工藝家和雕塑家的身分是一致的，多才多藝是成就任何一位大師的條件，不可劃地自限把科目區分，藝術家也可能是科學家、數學家、醫學家……全才發展、全能融合。

1963年，李再鈐創作的首件磨石子浮雕作品〈無題〉。

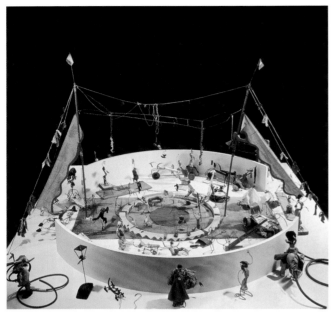

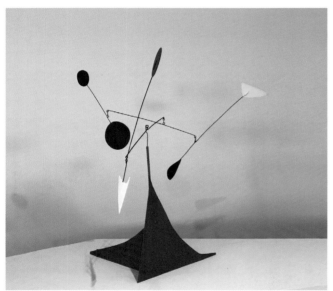

〔上圖〕
柯爾達　柯爾達的馬戲團
1926-31
紐約惠特尼美術館典藏

〔下圖〕
舊金山MOMA柯爾達專室中
展出的動態雕塑作品。（王庭
玫攝，2018）

美國近代著名動感雕塑大師柯爾達（Alexander Calder, 1898-1976）原是一位機械工程師，他的有機形彩色雕塑非常精彩，更驚艷的是他的鐵線纏繞小玩具馬戲團、家用鍋墊、水果籃框、髮飾、項鍊、耳環……，另一位大師大衛・史密斯（David Smith,1906-1965）本來是汽車廠焊鐵工，他也曾設計袖釦和果核胸墜。李再鈐更欣賞的西班牙雕塑家胡立歐・岡薩雷斯（Julio Gonzalez, 1876-1942）和奇里達（Eduardo Chillida, 1924-2002）也都出自鐵匠世家，由製作小工藝品出發，最後成為鐵雕藝術大師。

這些偉大的作品歷程，鼓舞著李再鈐，使他把十二萬分熱情投向雕塑創作。

1966年正值大陸文化大革命，李再鈐仍在手工業推廣中心任職，他已在此工作八年，幾乎每年都有機會出國。這年李再鈐再度出差到日本，到日本看得更加深入，1967年又被派往澳洲，1968年到美國出差，這次在美國待的時間很久，看到低限主義的作品，深受感動。當時他原本想利用訪美機會，多看一些抽象表現主義（Abstract Expressionism）的作品，但所安排的行程卻都沒有看到，心想大概不容易有機會看到想看的作品了。

李再鈐的行程安排，本來是從波士頓飛到芝加哥繼續他的北美訪藝考察之旅，途中打電話給在水牛城（Buffalo）的老友問候，朋友抗議了：「你就這樣從我頭上飛過去嗎？為何不中途在水牛城停一站大家聚一聚？」盛情難卻，只好再安排幾天水牛城的停留。李再鈐到了水牛

【關鍵詞】

抽象表現主義（Abstract Expressionism）

　　二次世界大戰期間，在美國紐約形成一支備受矚目的國際性藝術流派：抽象表現主義。美國藝評家羅森堡（H. Rosenberg）認為這群美國畫家的創作，只是行為（行動）的結果，所以他在自己撰寫的〈美國行動畫家〉一文中，將這種繪畫命名為「行動繪畫」。他們雖然以不同風格尋求自己的面貌，但由於以紐約為活動據點，而且在精神上也有共通特質，因此又稱為紐約畫派（New York School），它主要包含兩種獨特的傾向：（一）行動繪畫（Action Painting）──以帕洛克（J. Pollock）、杜庫寧（W. de Kooning）、克萊因（F. Kline）為代表；（二）色域繪畫（Color-Field Painting），以羅斯柯（M. Rothko）、紐曼（B. Newman）與史提爾（C. Still）為代表，同時也包括了馬哲威爾（R. Motherwell）、高爾基（A. Gorky）、霍夫曼（H. Hofmann）等優秀藝術家。

　　抽象表現主義是美國有史以來，首次在國際藝壇成為先鋒榮光，也是二次大戰後第一個出現在國際畫壇的新風格，紐約藝壇在此運動之後一躍而成世界藝術盟主，美國繪畫也從地域性的藝術地位轉變成國際化的領導者。

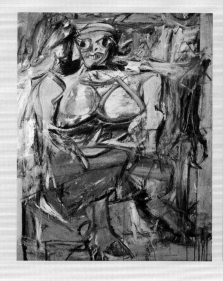
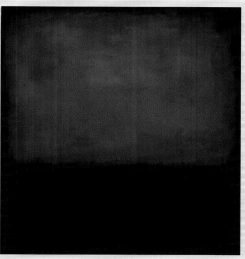

[左圖]

杜庫寧　女人 I
1950-52　油彩、畫布
192.7×147.3cm
紐約現代美術館典藏

[右圖]

羅斯柯　No.14，1960
1960　油彩、畫布
290.83×268.29cm
舊金山現代藝術博物館典藏（王庭玫攝）

城，朋友先帶著他去尼加拉大瀑布，幾天後朋友因工作不能陪伴，就把李再鈐載到水牛城美術館，讓他自由行動一天。沒想到踏破鐵鞋無覓處，在波士頓沒看到的，卻在水牛城美術館中遇見了，李再鈐痛快地看了抽象表現主義畫家一大批作品，又看了低限主義非常精彩的創作。這些作品是李再鈐早就在畫冊中看過而尋尋覓覓不可得的，如今面對真

[右頁圖]
李再鈐　晨曦　1968
木、噴漆　90×120cm

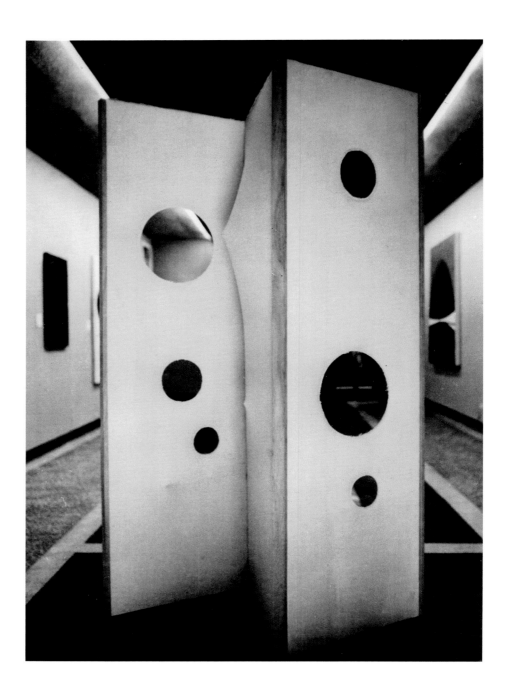

李再鈐　白色的夜空　1968
帆布　210×45×4cm

跡，更是激動。意外的訪友竟收穫豐碩，真是緣分！令人出乎意料之外
的幸運。

　　雖然出國難，總要經過警總種種刁難，李再鈐因為表現優異，還
是有相當多機會被派遣到國外出差。1970年李再鈐訪歐洲，轉了歐洲

43

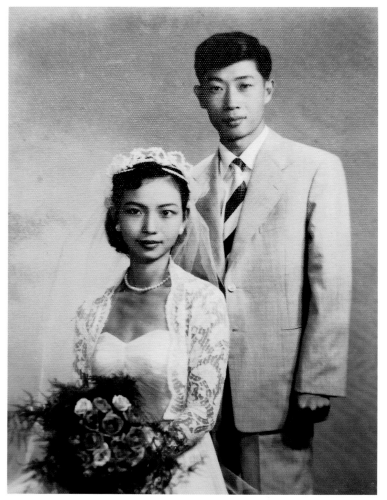

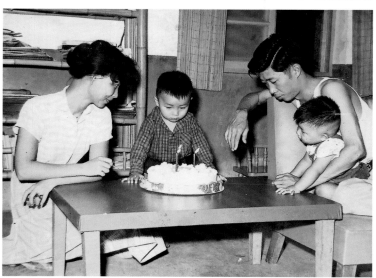

一大圈，看了比利時、荷蘭、德國、義大利、西班牙……，各個重要美術館，轉完歐洲又飛往美國，把心目中想要看的作品都看到了。順道，李再鈐又去日本大阪看世界博覽會，在大阪待了一個多月。日本因較早接觸西方文化，其現代美術館很早就開始典藏美術史上的名作，收藏許多非常重要的西方雕塑作品，很是值得參觀學習。不僅在手工業推廣中心，到後來李再鈐離職自己創業設計公司，他幾乎每年都被經濟部徵召參加商展安排出國，可以不斷尋找工作資料，也尋找自己的創作靈感。

李再鈐認為在社會、職場上學習，更勝於學院學習，是一種幸福。那時在學院中實際上並沒這樣的學習機會，雖一邊工作一邊進修非常辛苦，加上成家立業後家庭孩子都得照顧，的確不易，均要靠個人的堅持。李再鈐若不是有堅持追求藝術的熱情，也一定無法繼續走下去。

李再鈐在師院求學時並未接觸到雕塑或立體訓練的課程，當時師院有一位雕塑老師，教室裡

提供黏土塑頭像讓學生嘗試，但這位老師大部分時間都在聊天，實在學不到東西。李再鈐離開學院後，所有的累積都得自於自主學習與探索，當時學院教育真是迂腐的臨摹相授，加之又混合了政治色彩箝制，離開學院反而激發了李再鈐的學習力。作為一個藝術家，如果只依賴學歷、論文、頭銜、官位……是不能真正面對藝術史的淘汰篩選的。一位真誠的藝術家，創作過程應該不是往人多、掌聲多的地方擠，也不是往潮流當紅的市場靠攏，李再鈐幾何抽象的藝術風格，是走一條堅持而雋永的路。

他從現代設計，直接進入現代雕塑研究，他特別注意到二戰前後西方現代雕塑的演變，從布朗庫西（Constantin Brancusi, 1876-1957）、阿爾普（Jean Arp, 1886-1966）、亨利・摩爾（Henry Moore, 1898-1986）到馬克斯・畢爾（Max Bill, 1908-1994），李再鈐注意到這些西方大師，他們的

［左頁上圖］
1955年，李再鈐與李蕙蘋女士的結婚照。

［左頁下圖］
1960年，李再鈐一家人為長子李林（左2）慶祝三歲生日。

［左圖］
亨利・摩爾　家族群像
1945　青銅　高24.2cm

［右圖］
布朗庫西
年輕人的身軀　1924
拋光青銅、石與木基座
102.4×50.5×46.1cm
華盛頓國家藝廊典藏

造型意念，都不是對客觀現實的人或物原本的描述，而是從科學觀念和哲學思考裡所衍生出來的形象；而且他們對於個人獨特風格的堅持很看重，所以技法外型不是重點。工藝和藝術的區分重點，應該是思想的起點和個人風格的展現。

在手工業推廣中心的十年之中，李再鈐不斷充實自己的造形創作能力，雖然設計的是實用藝術，心裡卻追尋著滿足自己生命對宇宙、空間更絕對的造形感受。之後隨著美援結束和撤出，手工業推廣中心漸漸也失去資源而沒落了，未來方向如何？要靠本身經營和中華民國政府自己把關，但是長官是官派的，完全外行，不懂專業只會做官、行政，沒有遠見沒有理想，每況愈下，李再鈐很失望，便離開這個單位。其實當初

[左圖]
1978年，李再鈐於《藝術家》雜誌撰文〈十年設計——夢不醒〉版頁，抒發從事設計十年之心得。

[右圖]
李再鈐　鐵匠的頭像　1969
紅銅焊接　50×30×30cm

十年設計 夢不醒　李再鈐

設計的歷史很古老，地球上自有了人類、有了智慧的那一天起就有了。是新石器時代？或舊石器時代？是一萬年前？或數十萬年前？很難推斷。

從一九一九年包浩斯（Bauhaus）在德國威瑪創辦以來，如果算是「現代設計」的開始，還不滿六十年。那時候也正是我們的五四運動時期。

使設計觀念學術化、科學化、合理化和工業化，卻是廿世紀廿年代以後的事。

其實，在我們的中小學校教學課程編制中，早就訂有美術和勞作的科目，原包含了一種生活教育和啟發創造意念的學習，多少也含有些許的設計教育成分；但在邪惡的士大夫餘魂作祟下，以及熾熱的升學主義空氣中，設計的嫩芽漸漸枯萎了。焦黃了、乾癟了。連僅存的一點點美術勞作思想空間也被塗補糊佔了、架空了，已無立錐之地。

總算有一天，大家覺悟了，知道我們必須發展經濟，必須搞好工業和商業，必須從事各種現代化的建設，必須培養設計的專業人才，以應付社會的緊急需要，再也不能讓那些半途「出家」的和尚們唸經了。

十年來，許多公私立專科學校或學院先後創設了不少有關設計的科系，歷年畢業的總人數當不下數千人。在沒有「科班」出身的「教授」之下，總算也培養了不少「科班」人才，算是「正規」的了，另當別論。所慶幸的是我們不甘落後，迎頭直追，也總算起步了。

人才，成不成得了「家」，另當別論——是臺灣設計業和設計教育的歷史，四捨五入再七折八扣所湊足的個絮絮數。回想一下：

十年前，中華民國美術設計協會醞釀成立。所有在職的設計從業員都入了會。還慮不足法定人數，不得已，連印刷廠擄黑白稿的學徒也拉來參加。從此，先天不足、後天失調、養不大、長不成。

十年前，第一家冠設計為名的「六藝設計公司」在臺北開張。因氣候不佳、土壤不良，經營不善，兩年後關門大吉。其他的廣告公司也有算得了數的，但是有幾家？待考。

十年前，國立藝專最早設立美術印刷科和美術工藝科。實際的教育科目呢，不知後來怎地慢慢滑一邊，搞起什麼「美工設計」，真有些「名不正」、「言不順」。

十年前，私立實踐家專開設了服裝設計科。女子正式學習服裝設計之始。當時女紅、女工，很熱鬧，也很實鮮，但設計怎得起商業設計科。

十年前，私立銘傳商專增設了商業設計科。起初，定名為「商業設計科」，後來改名為「美工設計」。

其實，其他的商專或商職依然叫做「廣告科」分類，許多人還以為是訓練商品推銷女郎呢！至今只此一家，別無分號。一窩風地許多學校都跟進。

十年前，明治工專開始設立工業設計科。

56

李再鈴　黑夜的森林　1967
青銅　100×180cm

草創時美國人給的名稱是「Taiwan Handicraft Promotion Center」，具有歷史、
文化、技藝、生活和永恆的涵義，而臺灣自訂的名稱為「臺灣手工業推
廣中心」，感覺上就是以暫時性、生產性、貿易、營利為目的，「藝」
與「業」一字之差差距不小，對歷史、美學、文化創造傳承……毫無願
景。主事者對工藝文化無知，沒有永續經營的期許，實在是很遺憾。

　　當時李再鈴自己已累積了相當多設計業界的實力，於是離職後和好
友王建柱教授等人籌設了「六藝設計公司」，業務很廣，從店面設計、
櫥窗設計、產品設計、包裝設計、平面設計……都可以勝任愉快，所以
當時的生活靠的是做設計，而業餘投入的則是藝術創作。雖然設計公司
業務順利、頗受好評，然而李再鈴內心對自己的繪畫、雕塑和中國雕塑
的未來創作方向，仍懷著巨大理想與遠景，一步一步努力扎根並前進。

三、幾何哲思建構抽象雕塑

李再鈐雖然在設計界工作謀生，腦海中卻不斷尋思創造單純的藝術造形，他自己稱之為「玩雕塑」，沒有放棄對純粹藝術的追尋。早在1960年代初期開始，他就很關注世界現、當代藝術發展，當時美國新聞處有一些當代立體造形的刊物資料，李再鈐積極蒐集這些資料。又觀察到日本在現代造形方面，很早就有系統規劃，報導並融合在設計教育中。他從日文雜誌《工作室》（Atelier）得到很多寶貴資料，他看到鐵焊雕塑的照片，當下感到無比震撼，即使不了解作品背後的理論構想，也能直接感知到一目了然。為什麼現代雕塑家創作出這樣的作品？他第一次認識到鐵鏽的美，鐵質的能量和肌理那麼溫熱，那麼有生命力，那麼真實自然！他希望有一天能看到原作。為了擴展眼界，又不時到衡陽街的一家藝術專門書店「大陸書店」，訂購西方和日本藝術書籍；甚至獲知日本「講談社」最新出版了一套《中國美術全集》，李再鈐不惜昂貴書資馬上訂購由日本直接寄來，當時兩岸還處於嚴格管制訊息的時代，這套書還得經過政府審核之後才允許放行。

《藝術家》雜誌於1975年創刊時，發行人何政廣特別邀請李再鈐為雜誌定期撰寫專欄，介紹西方雕塑史，這一系列專欄給予當時社會、甚至藝術科系的在校學子不少開拓眼界和充實的機會。李再鈐專欄裡對於藝術的知識，是來自自我吸收整理、成長、鍛鍊和探索，更為文推廣，分享國外資訊，從希臘、羅馬、文藝復興、新古典到羅丹（Auguste Rodin, 1840-1917）、佩夫斯納（A. Pevsner, 1886-1962）、加勃（Naum Gabo, 1890-1977）、亨利・摩爾（Henry Moore, 1898-1986）、布朗庫西（Constantin Brancusi, 1876-1957）……在那個沒有網路、資訊缺乏的時代，滿足了不少年輕人探求知識的渴望。

年約四十歲時，李再鈐在自家庭院裡搬動石雕作品。

[右頁圖]

李再鈐　懸　2015　鈦
65×32×30cm

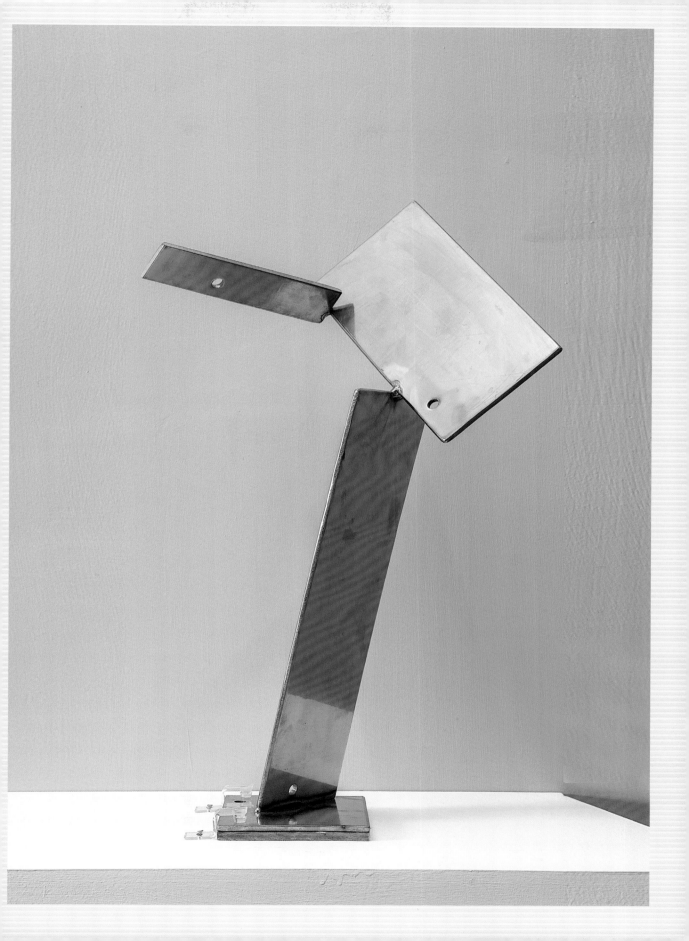

▊ 焊鐵鑿石、抽象語言

　　到了1960年代後期，李再鈐才開始真正全力投入雕塑創作，在此之前，他已做了太多充分的準備，內心累積相當多腹稿，如今時機已成，不再玩票，就要真正大玩特玩一番了。

　　李再鈐常去的一條街位在臺北大同區，是臺北火車站後車站通往河邊的一條工業街，那就是當時號稱為「帕堤阿歸」（打鐵街）的承德路。李再鈐在現成物鐵焊雕塑這方面，一直欲嘗試創作的可能，那條街上有多家的打鐵舖子，每家舖子門口都有一大堆破銅爛鐵，有舊鐵管、廢棄馬達外殼、生鏽的鍋爐、奇奇怪怪的機械零件、腳踏車、輪軸……，這些昔日鐵漢被拆解，鏽跡斑斑，卸下了重力高溫的艱鉅任務

之後，一堆堆被閒置在打鐵舖前面，奇異的造形加上斑駁的色彩和厚重的質感，訴說著特異的經歷。這些有故事性的廢鐵深深吸引著李再鈐，這些廢鐵不該是走向熔爐，它們應有另外光榮的生命正要綻放。

　　其實在設計的過程上，李再鈐已陸續接觸到敲打石頭、焊接鐵板和翻鑄銅器的機會，他吸收後已會使用這些知識和技巧，但是直接

李再鈐　東北季風　1969
紅銅焊接　40×20×20cm

焊鐵對他來說是件新鮮事。李再鈴一再徘徊，蹲在廢鐵中找尋，他挑選幾塊自己中意的廢鐵塊，請鐵匠師傅按照他的要求焊接起來，「可以呀！」只要付了焊接的錢，鐵匠欣然動手，一時之間便完成了他的第一件焊接組合鐵雕。李再鈴注視著自己的第一件鐵雕作品，內心澎湃激動，這件作品成功的經驗，對他來說意義重大，是一次重大的鼓舞，霎那間腦中又帶出好多靈感，於是接下來便一連花了很多時光在廢鐵中挖寶、構思、焊接製作，完成了他創作歷程中最初期的一系列作品。

1960年代的臺北城雖簡單卻也風華無盡，當時臺北人雖還算純樸，但還是有享受豐富多樣的生活方式。承德路是一條南北方向的筆直道路，一端通往基隆河，那時候還沒有建蓋大橋，「遠東戲院」那段時間正上演著萬人風靡的黃梅調電影《梁山伯與祝英臺》，時空的演繹就是這樣進行著，承德路北端星光閃閃、黃梅調歌曲喧天，人人哼唱，另外是焊鐵火光閃閃、打鐵敲擊聲喧天，李再鈴創作力迸發。承德路上閃出不同火花，人生百態在這條路上生氣蓬勃地展開，歷史文化如此交織累積著。

李再鈴　風中美人　1969
方鐵管　120×90×60cm

[左圖]
李再鈐　勇者無畏　1969
紅銅焊接　60×15×15cm

[右圖]
李再鈐　信徒　1964
鐵　45×10×10cm

　　李再鈐回憶這段生活，笑談他先在承德路看完精彩的黃梅調電影，再到「帕堤阿歸」做焊接鐵雕作品，庶民生活之樂與藝術創作之樂都享受到，真是樂在其中不勝回味。李再鈐的金屬創作沒有從翻模的方式出發，其實翻模的技法在中國歷史上的青銅器時代就開始了，但他認為直接駕馭金屬力度的氣勢是現代雕塑應走的方向，並且焊痕、敲擊痕都是動人的痕跡，可以自由自在地進行，如書寫一般記錄下生命的軌跡。此時期他對紐約抽象表現主義繪畫很喜愛，對戰後所發展的多樣式的抽象雕塑風格也很著迷。金屬直接焊接的激情與抽象表現主義那種狂野不羈的油彩澆潑流動很類似，自由而瀟灑，而鐵焊接的熔點流動性和焊藥凝固也有隨機性效果，這兩者有共通性。他又嘗試在石材上敲擊，用北投石牌山上的砂岩來做雕塑。李再鈐的石雕有原始雕塑的意味，在作品表面刻意留下粗糙不平的痕跡，充滿觸覺與視覺美感，樸素而又耐人尋味。

　　1964-1969年間，李再鈐使用各種媒材作雕塑，包括石塊、鐵、

[左圖]
李再鈐　夜行的盲人
約1963-64　鐵
60.8×9×8cm

[右圖]
李再鈐　承擔者　1964
鐵　60.8×10×10cm

銅板、青銅、木、砂岩、紅銅、聚酯纖維、銅合金。當時作品〈台客〉（1969，P.56左上圖），由上下兩部分白砂岩構成，上面是方形缺口，下面是外方內圓洞孔，形成「台」字造形的雕塑，白砂岩表面呈現自然樸素的肌理。另一件作品〈空城計〉（1969，P.57上圖），以銅線條焊接，構築圓和各種抽象空間交織其間，演繹虛實的微妙空間感知。〈愛的牢獄〉（P.57下圖）這件作品是銅合金，作於1969年，以數個方形與矩形組構而成，其間有大小不同錯落的圓洞孔，猶如愛情的私密空間糾結。

　　西方現代藝術表現的各種理念，有許多值得借鑑和學習的地方，有些學習是先從技巧入手，再尋求觀念突破，而李再鈐卻是先從觀念入手，再進入技巧的運用。這段時間，他建立了家中小型工作室，蒐集了一堆破銅爛鐵，不需要再一直跑承德路了。他雇用一位焊鐵助手，作品有即興的，也有嚴謹思考規劃的；有略帶幾分感性的，也有很理性矜持的，作品偶爾參加臺北一些畫廊聯展，他的首次個展則是於1969年在臺北凌雲藝廊舉行。

李再鈐　英雄氣短　1968
砂岩　45×60×50cm

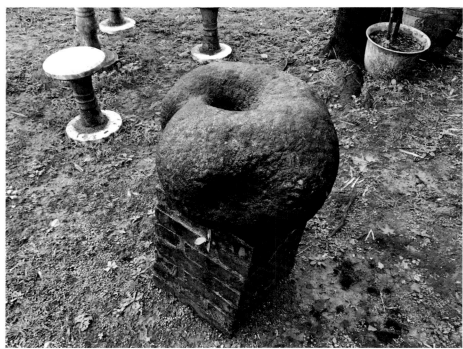

布置在李再鈐自宅庭院裡的
〈英雄氣短〉，經過風吹日
曬，更具古樸之美。（王庭玫
攝）

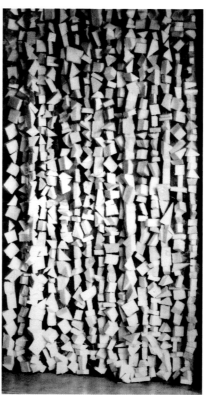

[上左圖]

李再鈐　寧靜海　1968
石灰岩　45×20×45cm

[上右圖]

李再鈐　驚　1968　砂岩
90×60×45cm

[下左二圖]

李再鈐　晚唐情懷　1969
聚酯纖維　240×60cm

[下右圖]

李再鈐　瀑　1969　保麗龍
240×120cm

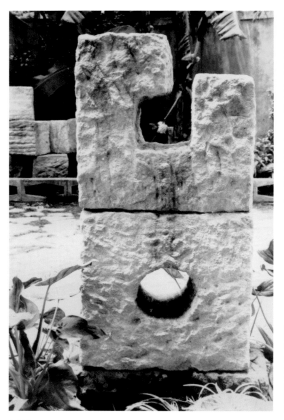

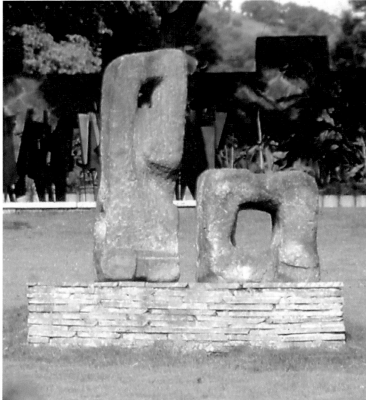

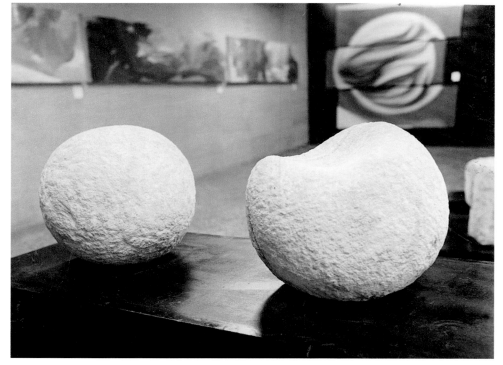

[上左圖]

李再鈐　台客　1969　白砂岩
120×60×30cm

[上右圖]

李再鈐　秋聲　1969　砂岩
140×45×45cm

李再鈐　生命的胚胎　1969
砂岩　90×35×35cm

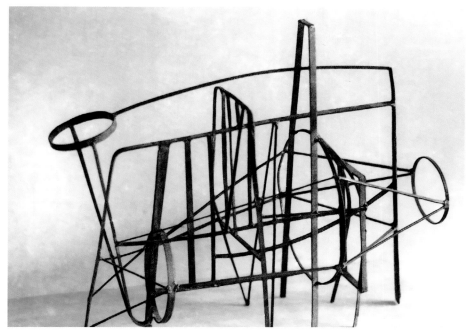

李再鈐　空城計　1969
銅焊接　40×50×30cm

李再鈐　愛的牢獄　1969
銅合金　40×40×40cm

57

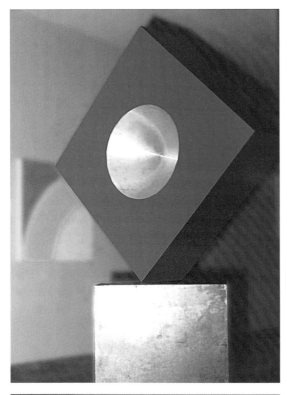

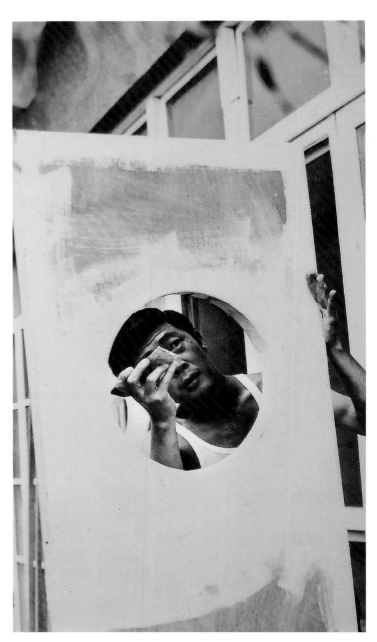

[上圖]

1969年，李再鈐製作個展作品情形。

[上左圖]

李再鈐　正月十五夜　1968　鋁、夾板、油漆　90×30×90cm

[下左圖]

李再鈐　紅與綠　1968　夾板噴漆　180×45×3cm

▌理性幾何、單純低限

從1960年代開始，李再鈐鐵雕創作的生命歷程就此沒有間斷，他的藝術旅程不斷探索。從一開始創作，就投入抽象語言的使用，他不像一般人作敘事性的表現，不模擬具象世界的花草動植物，也不沉溺情感慾望的誇張敘述，他的創作絕對抽象，是排除形象之後的純淨和絕對。他了解到抽象是提煉情感使其提昇到更真實的層面，不會因裝飾性的局部細節而干擾到事物的本質。而這些廢棄鐵塊在被拆解之後，容貌暴露出來更接近其本來「形」的本質，更誠懇而且直視人心，藝術家也就更容易被這些形、色、質所感動。觀看其早期以壓克力作於畫布上的畫作，例如：大圓核心的光芒或圓形中曲線之律動，充分展現抽象形質凝聚張力。

極限主義（Minimalism），他認為應該翻譯成「低限」主義，也是最原初的物體之自身或說是形體之自身，有造型最純粹、最單純之美。有些人批評中國人對於抽象藝術不了解，他認為其實在西方，抽象也是20世紀初才有的藝術形

[本頁圖]
1969年，李再鈐以壓克力作於畫布上的繪畫作品。

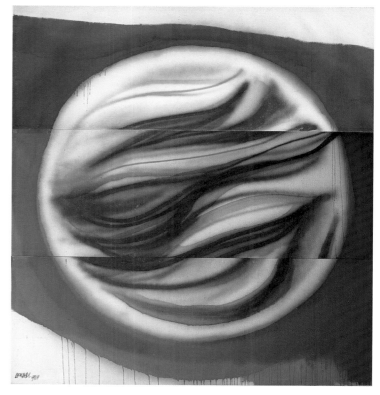

【關鍵詞】

極限主義（Minimalism）

極限主義是1960年代在美國興起的重要新潮藝術之一，這種藝術主張非常少的形式主題，強調藝術創作必須透過精心的設計，必須具有周詳的計畫，相信藝術是要通過高度專業訓練的結果。極限主義的意識形態是反潮流，而它的表現手法是藉由極少的形式，簡潔的造形、色彩，以繪畫和雕塑來形成自己的宣言。極限主義藝術，也稱為「減少主義」，這個運動又稱為「ABC藝術」，因為ABC是拉丁字母表最開始的三個字母，具有初步、簡單的意思；而「減少主義」是把視覺經驗的對象減少到最低程度，與商業符號充斥的普普藝術（Pop art）形成鮮明的對照，是1960年代互相對抗的兩大藝術潮流。

極限主義在1960年代的發展，是源自當時藝術思潮的衝擊，其一是不滿當時講究藝術家瞬間感覺表現為中心的抽象表現主義，同時也深不以為然「普普藝術」混淆藝術創作中的高低之分，模糊職業訓練和業餘遊戲的界線，因此極限主義是一個具有特定時間、地點的運動，並且具有明確的反對對象；其二是進一步發揚塔特林（V. Tatlin）提倡的「真實的空間、真實的材料」，對於創作對象的色彩、空間尺度的準確性，以及將材料使用的準確性發揮到極限。美國藝術家、評論家弗萊維（D. Flavin）於1967年討論極限主義時曾說：「⋯⋯我們在向非藝術方向探索前進──發展到心理上對於裝飾因素熟視無睹，發展出對於視覺認識共性的中性化歡愉感。」

極限主義在思想根源上與蒙德利安（P. Mondrian）的藝術思想是一致的，他認為藝術品在被創作出來之前，必須在藝術家的頭腦中完全成熟，充分思慮、設計，沒有經過深思熟慮的藝術，不是真正的藝術，與抽象表現主義講究激情衝動的表現原則大相逕庭，認為藝術應該是由精心思考並兼具感性與理性秩序的結果。

極限主義風格創作包括繪畫和雕塑兩方面，而更重要的是他們往往把繪畫和雕塑混合起來，形成具有繪畫性的裝置，其中比較重要的代表人物有：紐曼（B. Newman）、萊因哈特（A. Reinhardt）、賈德（D. Judd）、莫里斯（R. Morris）、弗萊維、卡羅（A. Caro）、史密斯（T. Smith）、索勒衛（Sol Lewitt）、麥克萊肯（J. McCracken）、史帖拉（F. Stella）等。

賈德　無題　1988
日本滋賀縣立近代美術館典藏

式，從康丁斯基（Wassily Kandinsky, 1866-1944）以後才登場。康丁斯基用色彩、線、塊面很感性地表現，繪畫性很濃厚；而西方雕塑廣泛用鐵來做抽象作品的歷史也不長，也是第二次世界大戰以後才開始盛行的。

　　李再鈐有一次下班後隨步在西寧南路閒逛，這條路上有許多店面和小工廠製作鳥籠，李再鈐被一條條扁平、筆直、硬挺的鐵線所吸引，一大束又一大束量感的直線構成奇異的風景，似乎抽離了它們實用性的性格，在藝術家的眼睛裡變成單純的線性語彙。藝術家就是特有一些感受力，可以在尋常平庸的實用器物中，發現令人驚異的抽象構成之美。李再鈐要求師傅裁幾段鐵線給他，構思一下再請師傅使用製作鳥籠簡單的高週波，通電經過瞬間高熱「啪！」的一聲，鐵線與鐵線就焊合了，他面對工業材料新奇而興趣大發，突發靈感不斷，這段時間又用做鳥籠的扁鐵線，製作了一系列線性鐵雕作品，真是無心插柳卻收穫豐富，任何塵囂市街角落的堆棧，在藝術家眼裡，似乎都可以化腐朽為神奇，點石成金。

　　可以觀察到李再鈐所使用的材質選擇多為幾何形，不論是廢鐵堆裡的工業拆卸零件或鳥籠原料的扁平直線，他將這些幾何元素處理成純造形的結構體，並不作裝飾性或具象的模仿，顯然是受了包浩斯和構成低限觀點的影響，看似抽離了情感與敘事性，一旦獨立出來卻更容易回歸到直觀本身的美。（P.62）

　　1970年代之後，李再鈐的作品有了明顯轉變，他遊歷歐洲、美國、

[上圖]
李再鈐談低限主義的手稿。

[下圖]
康丁斯基　在輕盈的重量
1924　水彩、膠彩、墨水、紙
34×48.5cm

[左圖]

李再鈴　颱風之夜　1972
不鏽鋼　70×40×30cm

[右圖]

李再鈴　天使的飄帶　1972
不鏽鋼　169×35×40cm

李再鈴　覆巢之災　1972
不鏽鋼　44×121×55cm

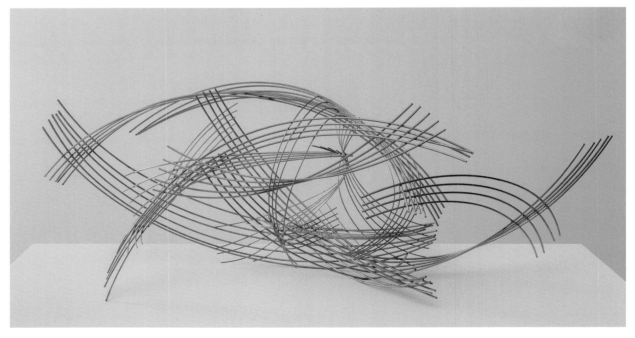

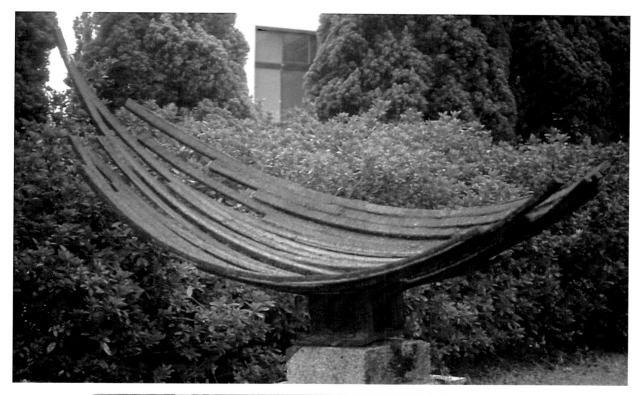

李再鈐　荷的懷念　1972
鐵　70×150×50cm

李再鈐　迴盪　1970
鐵管噴漆　50×60×45cm

63

李再鈐　化緣的和尚　1969
鐵　100×40×40cm

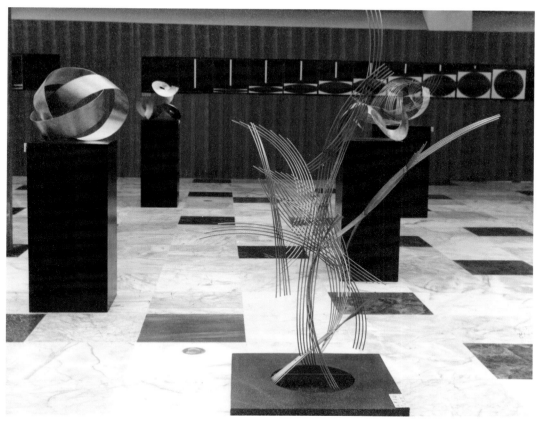

1973年，現代畫廊舉辦「臺灣現代美術聯展」一景，前方為1973年作品〈烽火〉，左方為〈莫比歐斯帶〉。

李再鈐　透明的三角組合　1975　壓克力板
45×90×45cm

65

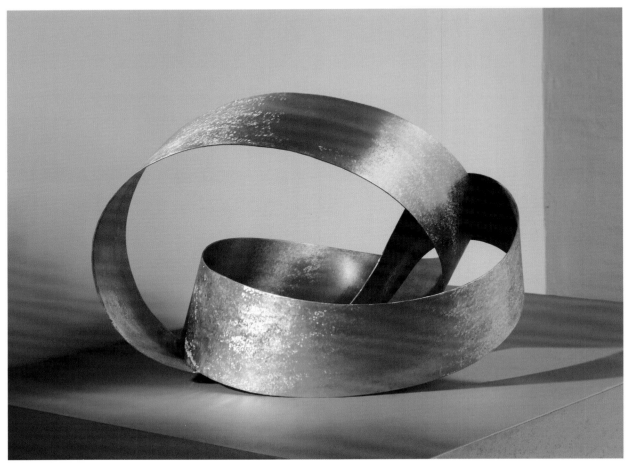

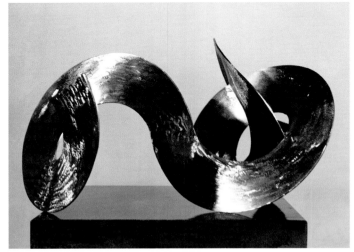

〔上圖〕李再鈐　莫比歐斯帶　1972　不鏽鋼　35×46×40.5cm
〔下左圖〕李再鈐　火之舞　1972　不鏽鋼　50×45×50cm
〔下右圖〕李再鈐　霓裳羽衣曲　1972　不鏽鋼　30×55×30cm

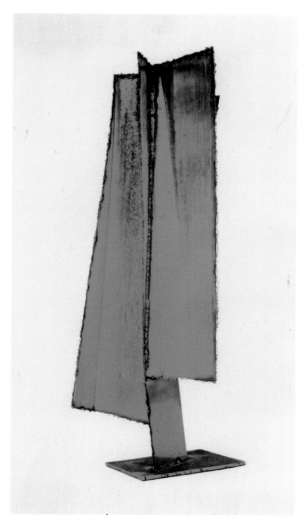

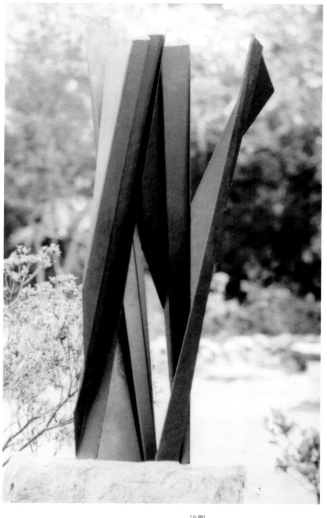

[左圖]

李再鈴 流浪漢 1981
不鏽鋼 60×20×20cm

[右圖]

李再鈴 勝者之姿 1981
不鏽鋼 120×60×40cm

日本，看到低限主義許多精彩的原作，返臺之後的作品更加表現出理性
之美，以樸素的形式、簡單純粹的風格，追求一種均衡的秩序感。觀
李再鈴作品〈莫比歐斯帶〉（1972），把一條不鏽鋼寬帶子，扭一扭，頭
尾相接形成一圓圈，沒有圓心，沒有半徑，無始無終，無裡無外。莫比
歐斯帶常被認為是無窮大符號「∞」的創意來源，因為如果某個人站在
一個巨大的莫比歐斯帶表面上，沿著他能看到的「路」一直走下去，他
就永遠不會停下來。「錯覺１２３４」（1981，P.68-69上排圖）系列浮雕鑄銅作
品，在整塊面當中鑄成浮凸橫條紋，其間造成有弧形、裂痕、明顯線條
或溝壑等各種視覺片斷變化。〈流浪漢〉（1981），中間支撐以兩片簡約

[上左圖]

李再鈐　錯覺1　1981　鑄銅
4.2×49×61.7cm

[上右圖]

李再鈐　錯覺2　1981　鑄銅
4.2×49×61.7cm

長短形不鏽鋼片構成，如同流浪漢穿戴披風式的形體，抽象意念充滿想像空間。

　　李再鈐雖然走的是「低限」（極簡）主義的雕塑風格，但是他認為中國人看雕塑或看低限作品的感受和西方人是完全不一樣的。中國人基本上看雕塑的概念與西方人不同，對雕塑的定義也和西方人不一樣。他認為從古代以來，中國人生活中就沒有西方所謂的「雕塑」，首先中國帝王生前不畫肖像、不立雕像，以中國人的生命觀是忌諱生前塑像的，以至於在中國藝術史中，人像寫實雕塑無從發現，如果講到雕像，只有宗教想像中的佛像與歷史人物存在。而中國雕塑物件在西方的標準應該是屬於「工藝」，而非雕塑。其實看青銅器上的雕塑都非常精美，但都是依附在器皿上，雕塑從來少有獨立存在，中國雕塑家只做小尺寸的作品，不論是附著在器皿之上或鑲嵌在樓閣廟宇上，均無法擴大變成獨立體，也不追求獨立存在的可能。所以中國的雕塑的觀念並不是沒有，而是與西方完全不同，不能用西方藝術史標準去界定東方雕塑的發展歷程，如果以西方雕塑的定義和標準去審視中國雕塑，是不公平，也不正確的。

　　例如蘇州庭園中一些雕刻的門、窗，非常美而精緻，但就完全不是西方雕塑定義裡的東西；至於古代陵墓或廟宇中的巨大神獸雕刻雖是

[上左圖]
李再鈐　錯覺3　1981　鑄銅
5×46.3×61.7cm

[上右圖]
李再鈐　錯覺4　1981　鑄銅
3.8×46×61cm

獨立圓雕，但都是固定宗教信仰的內容，並沒有太多主觀創作空間。於是到底是否應該從西方的標準來看中國雕塑史？為什麼要從西方藝術史的眼光與標準去界定中國雕塑的豐富或貧瘠？這個問題在李再鈐心中徘徊許久。他認為必須要寫一本中國雕塑史，以不同於西方觀點的立場出發，才能正確給予中國雕塑適切的評價。

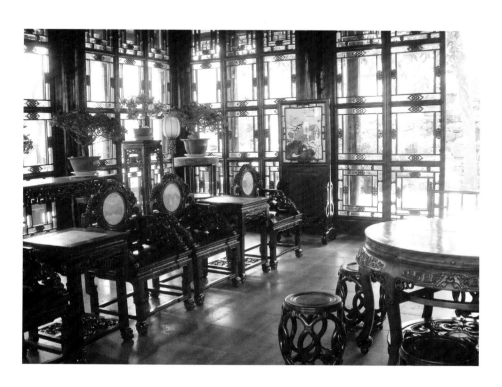

精緻而複雜的門窗雕刻是蘇州庭園中的巧妙裝飾。
（王庭玫攝）

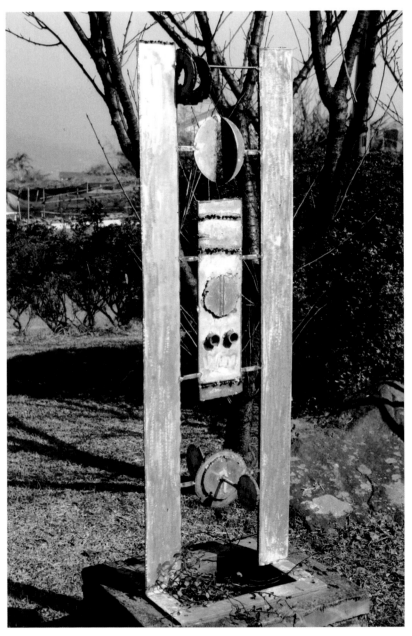

他認為：中國歷代文人史家很少書寫紀錄工藝技法，例如青銅器怎麼做？是蠟模或砂模？直到近代山西某處挖出泥製外模，才確定青銅器是蠟胚翻成的，這都會影響中國人對雕塑的看法。李再鈐更舉秦朝兵馬俑為例：秦始皇築長城用了四十萬人，司馬遷記錄下了；但造秦始皇陵花了七十萬人，包括地下宮殿，但對兵馬俑，司馬遷卻沒有寫下隻字片語。李再鈐認為：漢朝可能並不知道前朝此事，但也有可能是史家的態度，潛在地表現出中國人對雕塑和對工藝器物的不重視。

李再鈐認為只有古代帝王陵寢有巨大的石雕，但是一般老百姓生活中是沒有

雕塑存在的，其實也不需要存在。而國立故宮博物院著名的藏品〈翠玉白菜〉，那只是一件偶然形成的石材，加上巧妙用色去做成的裝飾品。〈翠玉白菜〉之所以有名，不因為它是偉大的雕塑，只是因為皇帝玩賞過，而後人附庸風雅摹仿而已。不應該是現代美學教育所該強調的。而要振興國人美學直觀的敏感度，就不要沉溺於仿古的宮廷裝飾、宮燈、文玩或太過於強調風水含義，這些先入為主的障礙，都會影響人們直觀能力和性靈的開展性。

[左頁上圖]
李再鈐　風吹鈴響　1983
不鏽鋼　120×40×8cm

[左頁下圖]
李再鈐　林間月色　1981
銅片焊接　30×180cm

數學、哲學與藝術之詩

　　一直以來李再鈐的雕塑風格在臺灣是極為冷門的，當時全臺雕塑家熱中的主流是日治以來的人物肖像雕塑，全國美展評鑑的方向也並不是他要趨向的。李再鈐完全走出自己的方向，他捨棄了「雕」，也捨棄了「塑」，而使用不鏽鋼、壓克力、鐵焊等多元材質結合，他更大膽捨棄一般雕塑的檯座，把作品直接接觸環境地面，轉向一種造形與空間關係直接互動的探討。

[左圖]
李再鈐　鼎立　1980　鐵
70×30×30cm

[右圖]
李再鈐　上古的記憶　1980
鐵　30×10×10cm
可任意懸掛組合

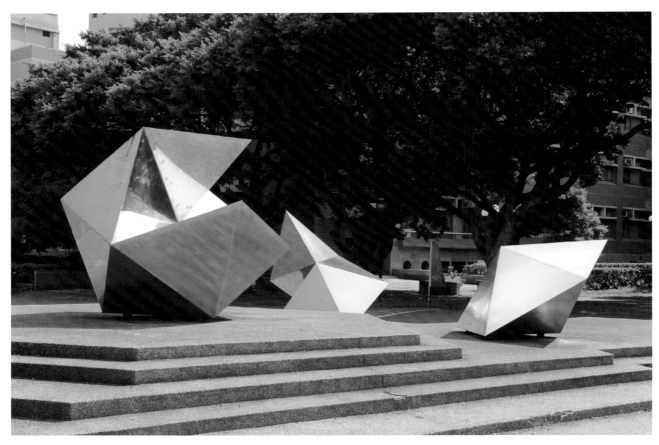

李再鈐　合　1986　不鏽鋼
210×600×450cm
中原大學典藏

李再鈐所謂的「數學美學」，就是幾何立體造型的精確、正確、真實、工整、秩序與和諧，他不像繪畫和音樂那樣有華麗的裝飾，而只有邏輯化的結構與組合，是冷靜而莊嚴的美，正如英國數學哲學家羅素（R. Russell）所說的：「它可以純淨到崇高的地步，只有最偉大的藝術才能顯示的那種完美境界。」李再鈐的創作〈合〉（1986），這件雕塑放置於中原大學校園內，整體作品由三件不鏽鋼幾何造形組成，李再鈐說明造形觀念的由來：他分解了古希臘數學家柏拉圖（Plato）的球內二十面體（含二十個同等三角椎體，象徵生命三元素之一，水的幾何形象），又重組成三組不同量的三角椎連結體，合成一件三位一體的幾何雕塑。

[右頁圖]
李再鈐　二而不二　1998
不鏽鋼　310×120×120cm

　　另一件〈二而不二〉（1998）雕塑，是不鏽鋼製成，創作理念源自於東方哲學探討物相的虛實觀念。兩件相同尺寸的不鏽鋼板，以不同方式

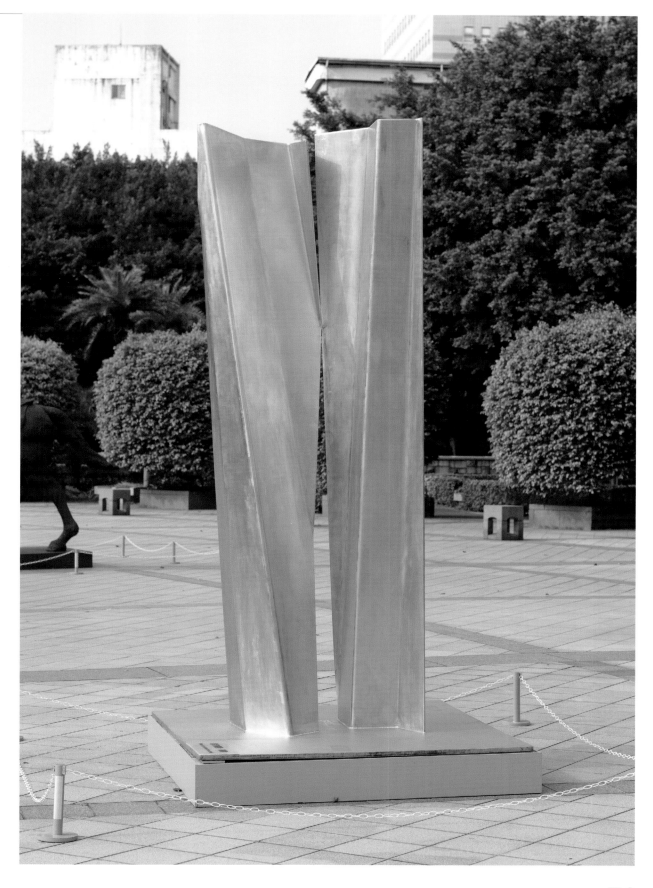

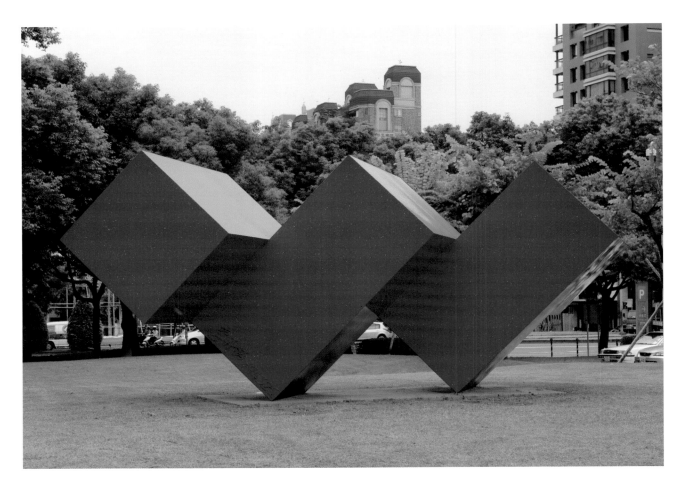

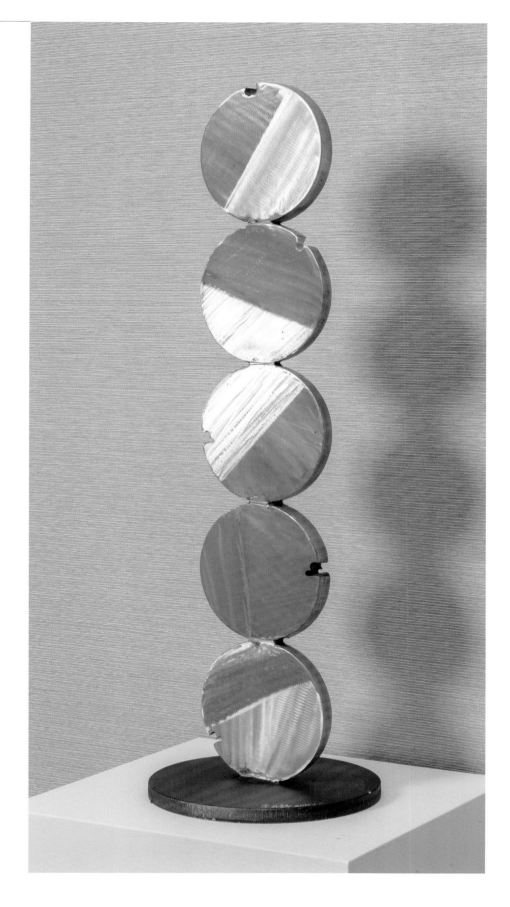

[左頁上圖]

李再鈐　元　1994
不鏽鋼雕刻
248×700×295cm
國立臺灣美術館典藏

[左頁下圖]

李再鈐　跳　2000
塑膠、噴漆　60×125cm

李再鈐　五陽　2013
不鏽鋼　82×16×26cm

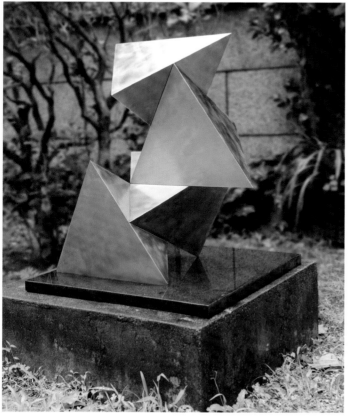

折壓、並立而成，使作品的形體互相對應在彼此的實體上，形成兩者互為相呼應的特殊現象。彼此依存，不分主次，兩物融合成一體，二而不二，計量不計數。形可丈量，質不可計數，雕塑創作的終極追求，不只是形質的強弱感覺，而且是形象的節奏與韻律。

李再鈴認為物體若分析到最單純的一個基點，成為單一的形，他稱之為「單元」。在數學計算上，$1 \times 1 = 1$，數目1乘幾次都是1；但在幾何上的意義不同，1公分×1公分=1平方公分，1公分×1公分×1公分=1立方公分。他認為「單元」的概念就是一個最基本、最單純、最微小的單位，這就如同數學上的「1」，也如同成語的「一元復始」，可以無止境的發展，成為無限。

在空間中，「單元」的左邊可以再加一個「單元」，在右邊也可以再加一個「單元」，「單元」可以往左、往右、往上、往下、往前、往後……不斷無限延伸重複。每一次重複增加，就變成另一個視覺新意象，但逐一剝離分解之後，又可回復到完全相同的初始「單元」。

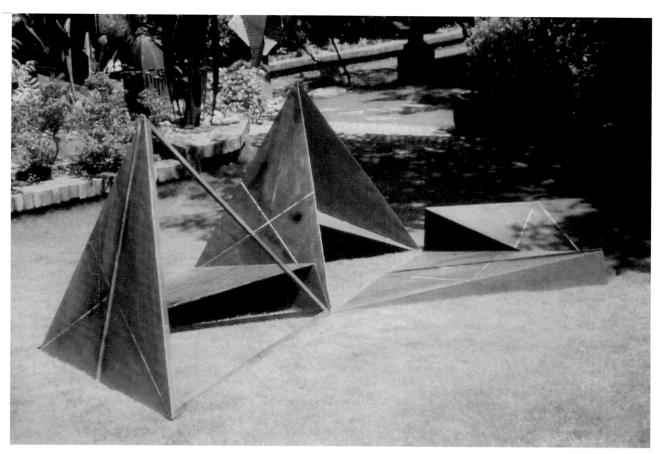

李再鈐　三角戀　1985　鐵
正三角錐體，各邊長90cm，
自由排列組合

　　這個加法是數學家不可能承認的計算方式，但是藝術不是數學，
藝術作品不是數學計算後的答案得數，藝術家解決問題的思惟與數學家
不同。李再鈐創作的概念就是從「單元」出發，他先從一個單位的「單
元」開始構思，把「單元」的形體做出來之後，讓它延伸，不一定延伸
多少，看當時的感覺和需要，隨時可以無限發展下去，根本不必考慮數
學家的答案限制。

　　以「單元」作為低限，而低限中隱藏著無限的可能。奇妙的
是，「單元」的組合途徑又可以做出無限轉換變化，這是雙重的無限，
更是無限的無限，給予人海闊天空、寬廣的無窮想像空間。即使同樣一
個「單元」，組合的方式不同，所產生的視覺感受就完全不一樣；而
以「單元」的造形為基礎，在尺寸比例上又可以做無限伸縮，同樣一件
雕塑，可以是桌上擺設，也可以放大安置在公園，或者可以再放得更
大，變成廣場上的巨型公共藝術，人們可以走進內部空間，既可以從內
部向外看，又可以從外部向內看，有無限不同的互動方式。

[左頁上圖]
李再鈐　奕　2000　皮革
66×66cm

[左頁下圖]
李再鈐　三角錐塔　2000
不鏽鋼　70×63×60cm

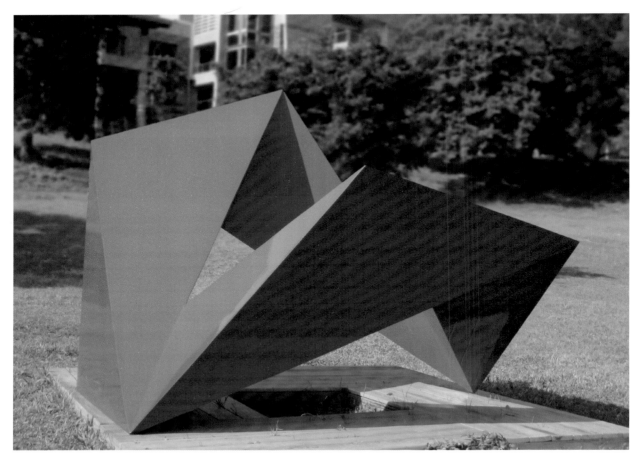

李再鈐　無限延續　1992
鐵板噴漆
220×250×250cm

又如〈0與1無上有〉(P.80) 這件不鏽鋼烤漆雕塑，作於2006年，這件作品形塑自「0與1」的關係，數學美學原理，探求幾何構成與人生哲理之契合。三角柱體組合成黃金矩形，具變奏和協調性。「0」，一個符號，一個座標中心，一顆誠摯的心，它是空，從「無」到「無限」；「1」，一個單元，最低限或無窮大的正數。「0與1」是「無」與「有」，二元對立的邏輯關係，計數的二進位法，電腦數位從此肇始，人類智能從此表現延伸無窮。「無中生有」與「有無相生」都是創造，創造萬有，創造無上。創造再創造，故名之曰：「無上有」。

李再鈐在元智大學的作品〈無限延續〉，人們就可以走進雕塑內部觀賞，人在走動時因為視點不斷移位，從每一個視點所看到的造形會呈現不一樣的畫面，因為在運動中看和在靜止中看是不一樣的。近幾年來，李再鈐的創作已進行到以戶外大型作品為主的時期，每一個理性的

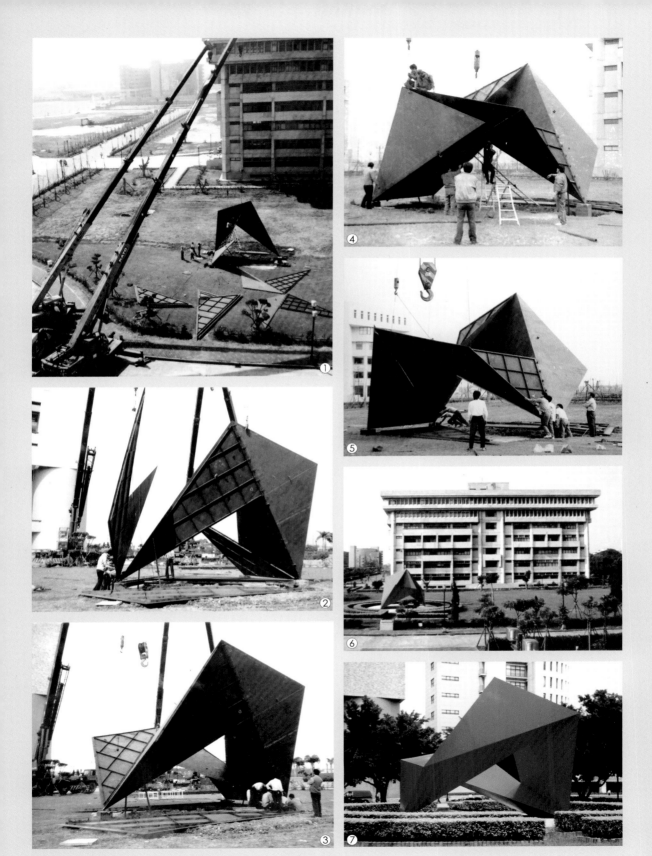

1992年，李再鈐於私立元智大學校園內製作〈無限延續〉大型鋼鐵雕塑作品（①～⑦）現場安裝情況。

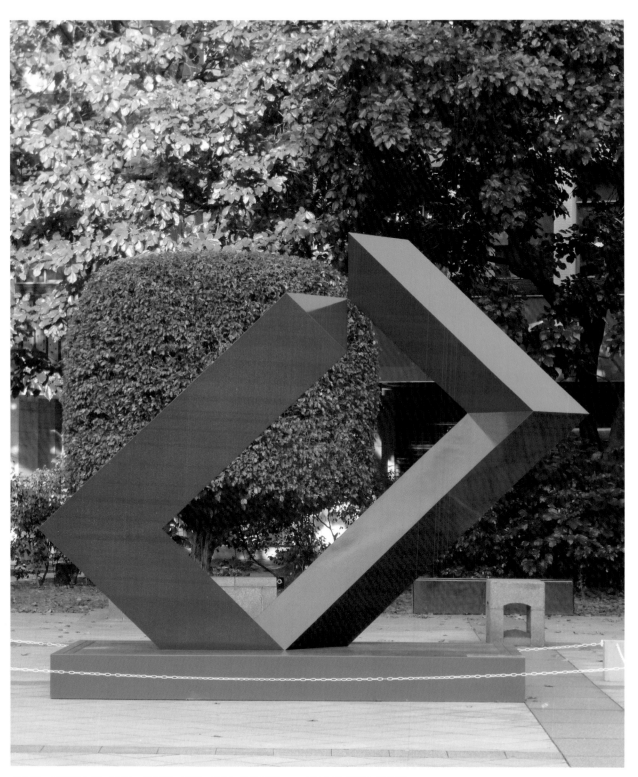

李再鈐　0與1無上有　2006　不鏽鋼、噴漆　200×400×330cm　國立臺北藝術大學典藏

線、弧面，完美放大矗立在建築與天空之間，呈現出嚴謹理性的規律，線條精確無瑕跟詩一樣。

詩是語言的精華，抽象是形的精華，而李再鈴的理性抽象極簡雕塑作品，正是這樣的充滿了詩性的精準與純粹。

2017年，李再鈴在臺北的國立臺灣大學校園內綜合教學館的門口，有一件新近完成的作品，名稱是：〈自強不息〉，高約4.3公尺，由三個站立的圓弧組成，外表是鏡面不鏽鋼色和紅色，作品名稱取自《易經》第一卦「乾」，他要表現出「天行健，君子以自強不息」的概念。這件作品完成不久，但李再鈴卻是構思了好幾年。

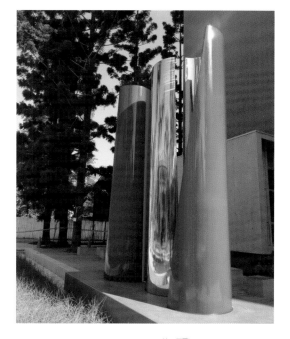

[上、下圖]
李再鈴　自強不息　2017
不鏽鋼烤漆
450×200×450cm
國立臺灣大學典藏
（王庭玫攝，2018）

早先李再鈴就想做這樣一件作品，卻苦無機械可以配合，因為早年臺灣沒有可以捲彎這麼大片鋼材的滾筒，必須拿到日本去做，這樣經費會太高無法負擔；而且臺灣當時也沒有那麼大片的鋼材，必須用兩片去

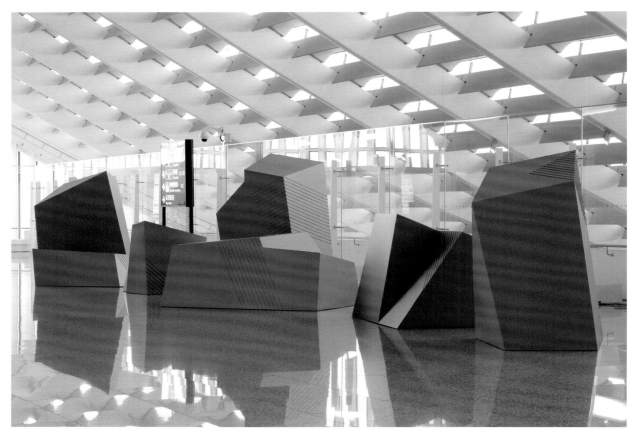

李再鈐　即時即地
2015　不鏽鋼噴漆
224×150×1600cm
桃園機場第一航廈入境大廳公
共藝術

衝接，一旦有焊接的接縫，視覺效果就大打折扣了。這幾年臺灣有了這種機械和材料，可以很精準、很平滑地把大片鋼材捲到完美的弧度，這件作品才得以在臺灣完成。

這件〈自強不息〉所表達的是哲學思考內涵，外部和內部一正一反，弧度相互扣合，凹凸產生變化，就是陰陽兩面。半圓弧形柱的鋼片，反光倒映紅色烤漆，紅色烤漆面又被不鏽鋼的冷光激亮，霎那間虛實相生、陰陽轉換，剛柔相濟。

李再鈐說「單元」是數學問題，「低限」與「無限」也是數學問題，但一直以來數學家不能解決這個問題，就由哲學家探討，而哲學家根本也說不清楚，不能解決這個問題，曖昧之間充滿了詩意，只好由藝術家來總結，以作品演繹，帶給人們無限的思考可能，但也不是解決問題。

談到李再鈐的藝術中，有數學、哲學的成分，他認為數學、哲學和藝術都是共通的，是不可缺少的思惟角度，也是美的一環，那麼科技呢？在藝術中科技也沒有缺席。

李再鈐指著另一件作品〈即時即地〉（2015）說，許多個多面的主體造形，他先畫好圖，再請電腦專業人士在電腦上模擬計算，查看每個面的交叉點是否對準？尺寸不能有誤差，一再測試後再用3D列印製作模型出來看一看。經過3D列印之後，證明想像是可以執行的，如此的尺寸比例是絕對正確無誤的，然後再將檔案交由工廠用數位鐳射切割鋼板，又由電腦銑床切割成很多條平行直線，最後焊接成形。整體造形都按計畫由電腦控制完成製作，必須非常精準，經過三間專業工廠技術合作，第四間工廠是表層烤漆。

親自打磨〈即時即地〉作品細節的李再鈐。

一件作品要經過四間工廠、甚至更多工序才可完成，大型金屬雕塑不像繪畫由創作者親自完成，其間手續極為繁複，跟科技、機械的使用不可分離，而成本也不是繪畫或小型作品可以比較的。通常李再鈐會先有計畫案，再進行製作，而公共藝術的案子才有充足經費進行這樣大規模的製作。因為有預算，便可以盡心去做；必須每一步都很慎重，沒有可能重作或半途改變，更無法回頭彌補修改。顯見雕塑家的工作是極為吃力的，若無社會其他資源助力，很多創意夢想無法完成，藝術家的才華也就無法發揮了，一件件不可能的夢幻作品，也就無法誕生在人們眼前了。

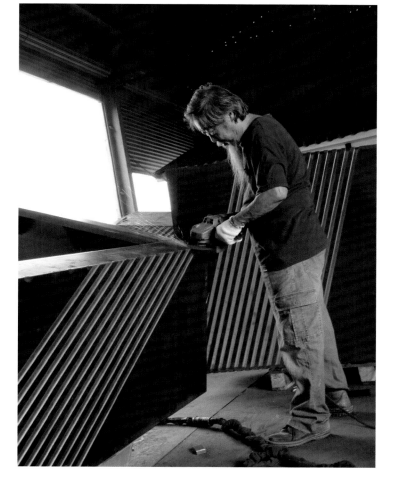

四、紅色與藝術聯想事件

有人問李再鈐：「李老師請問您的作品都是紅色的嗎？」

李再鈐回答：「我的作品有記錄的總共約兩百件，只有十件以內是紅色，另外還有藍色、綠色、黃色、橘色等等。」

是的，李再鈐沒有專情於紅色，但是為什麼一般觀眾只記得李再鈐的「紅色」呢？那是因為先入為主的印象太強烈了，也許是刻板印象，但是因為經歷過「紅色事件」的新聞，人們真的無法忘掉。

[右頁圖] 李再鈐　公寓　1994　水泥油漆　300×800×500cm
[下圖] 李再鈐　迷宮　1994　水泥油漆　範圍約100cm^2

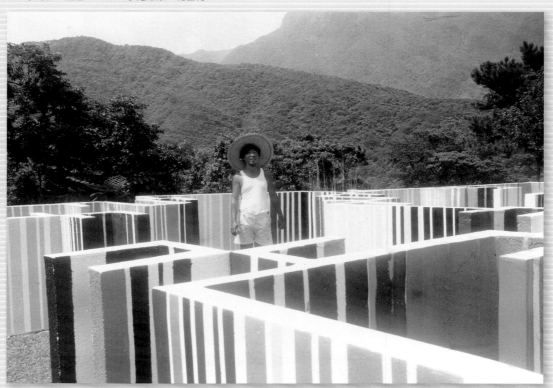

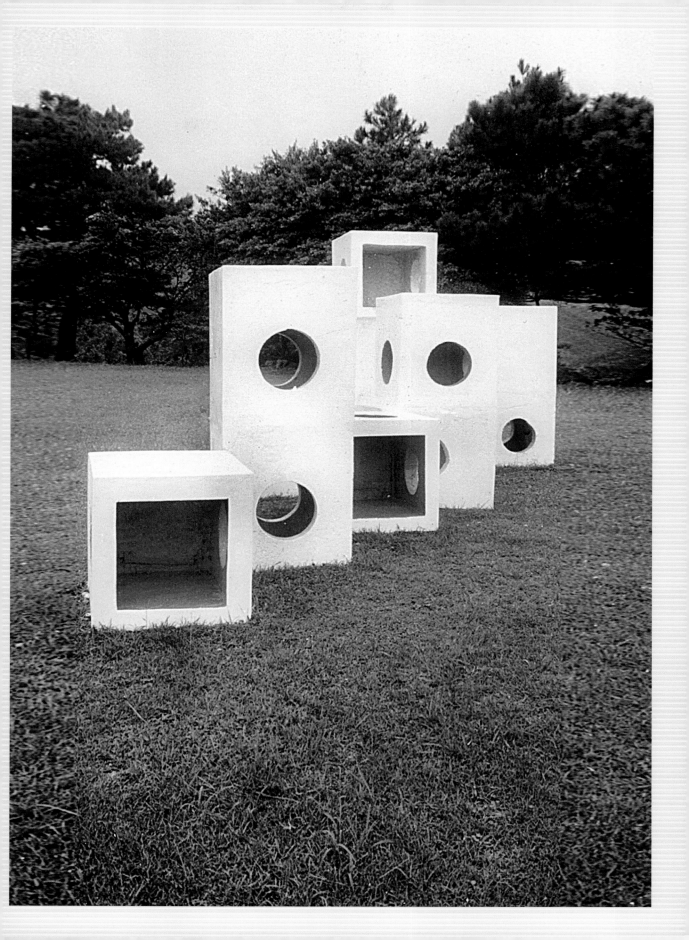

█〈低限的無限〉改色事件

　　1983年李再鈐的大件戶外雕塑〈低限的無限〉，在臺北市立美術館的開幕之初，應邀參加「國內藝術家聯展」展出，陳列在美術館西側，面對中山北路，與圓山飯店相輝映，與臺北市立美術館（簡稱北美館）純白建築相襯托，加上藍天綠樹，顯得欣欣向榮。他受邀參展製作之初就考慮到環境協調，與館方多次溝通，館方表示此件作品非常具有現代感，鮮明又有「館幟地標」效果；展覽開幕之後，館方表示想購買當作館藏品且正洽談細節中。

　　到了1985年，這時忽然有觀眾投書到總統府，認為這件作品從某一個角度看過去，似乎有點像紅色的星星。這封投書交到當時代館長蘇瑞屏手中，蘇瑞屏就發公文給李再鈐，她提出三個方式解決。這一封民國74年（1985）7月26日發出的公文內容如下：

再鈐先生崇鑒：

　　先生雕塑大作〈低限的無限〉，純屬藝術創作，普獲讚賞，不意竟引起市民不同的看法，瑞屏同感痛惜。

　　可否煩請　先生致函總統府第一局，說明該創作動機，作品內涵及如何改進，讓社會階層對　先生大作有更深刻的了解，如果可能的話，本館對此作品有三種處理方式：（一）不更動（二）換漆成銀色（三）奉還。

　　惟本館經慎重考慮，以第二案為宜，請諒察。隨函檢附吳永昌致總統府信函，敬請查收。耑此

敬頌安康

蘇瑞屏敬上　7月26日

　　當時李再鈐收到公函後表示不接受第二案，願接受第三方式「奉還」（也就是退展自行取回），李再鈐的想法是尊重民眾意見，展不展沒有關係，作品不能改。李再鈐說他當時即使清楚表達了自己的決定，館方仍決定以第二案處理，李再鈐表示在未充分告知的情況下，館方在1985年8月16

致立法院教育委員會 陳情請願書

教育委員會諸位委員：

請願人李再鈴，一個藝術工作者，那件雕塑品標題為「低限的無限」，是透過藝術形式，於台北市立美術館左側，那件雕塑品標題為「低限的無限」，是透過藝術形式，於七十二年底開館之初，應邀參加「國內藝術家作品聯展」時所提出者，製作過程，採紅色。為七十二年底開館之初，與陳思瑞處，並顏製模型，與館方保持溝通，即陳列於館秀之邇現所在，展覽既竟，館方或喜其有「銘牌」作用，音歡庭系明屏藏，或除列將達二年之久。

不圖於七十四年八月間，有一市民投書評該館所展有紅色色澤疑，於是館方未徵得作者同意，不顧作者投入心血，就以槇改為淡淡粉紅色，桃文本泰而貌。請問，一般投書評該館所展有紅色色澤疑，以淡淡粉紅色，桃文本泰而貌。請問，一般投書評論的意見往往是形形色色，藝術觀賞本來就多角度比，以淡淡粉紅與多角度比，以淡淡粉紅，桃文本泰而貌。請問，一般投書與藝術價值之比，該館應據何判斷？同何未能作專業性之慎重審查？裝作塗改身？抑是另有用心思酌？

作者對作品之愛護如此之甚大居乎，悲痛之餘，亦覺此事件，令人不得不思議！

經再投訴於市長、毛之長，這份亦無頃切解決辦法，致該館亦不依照新聞界探索，致該政府形象受損大且無至，毛先生，這份亦無頃切解決辦法，作者除依循正雪遞娓向館方提出，深信未至山窮水盡子，是以惟有再投訴於輿情？抑是深說與情？令人怒憂！

此一雕塑品毀損事件，關然已在國內外傳為笑柄，成喝驚古今乎，制歷史上前所未有的荒謬事例。這是時代觀念問題，也是一個國家的文化層次問題，因兩引起與論抗議與報書，古人且有「士可殺不可辱」之說，何況今日？不信美術館竟昧此不知，尤未見美術館之無愛於青壯。

經再投訴於中央文工會，調處熱絡，再兩訴市市長、毛之長，這分亦無頃切解決辦法，深信未至山窮水盡子，作者本人則痛心疾首；迄今已有七個月之久，仍未見及。抑是缺乏行政擔當乎？是同顧民憲？抑是深說與情？令人怒憂！

經再投訴於中央文工會，調處熱絡，再兩訴市市長、毛之長，這分亦無頃切解決辦法，深信未至山窮水盡子，作者本人則痛心疾首。

綜合各方評論，此事件已產生諸多不良效果：

一、藝術品榮用紅色，今反共怖其荒謬事例。這是時代觀念問題，也是一個國家的文化層次問題。

二、行政干預藝術，使政府自失真，即製作自由無價，而歷史是無價，斷不致讓小百姓受屈而永不得直也。

三、藝術展覽的蹄害，為使廉清上迷錯誤，只有等到作品獲得榮狀（蔡回紅色），並繼續陳列若千時日，讓民眾合於往日印象，證明作品正當無誤，恢復對藝術的信心。於此即無他米，深信

四、藝術創作自由權利被剝奪，使歷史文化受懷疑。

綜上四項理由，作者只有廣為請願，使政府尊重藝術的精神，顧及永世的民族尊榮，和釋垃煤爛的中華歷史光輝，共此誠心，象把這一不幸事件，作合理解決。謝謝！

民眾合於往日印象，證明作品正當無誤，恢復對藝術的信心。於此即無他米，深信您（們）一定願意伸出援手，共同為千秋萬世的民族文化尊榮，和釋垃煤爛的中華歷史光輝，共此誠心，象把這一不幸事件，作合理解決。謝謝！

李子再鈴 謹上

中華民國七十五年三月十五日

日，以噴漆方式將紅色的〈低限的無限〉雕刻換漆成銀色。

李再鈴表示當時完全不知道被改色了，李再鈴回憶說：「有一位藝術家張建富打電話給我，說你的作品被改成銀色了。我馬上打電話去問代館長。當時由一位王祕書出面，我請王祕書轉告代館長，要求三天之內漆回原色並道歉。但館方未立即處理。」

至此李再鈴說他感到必須求諸公評，他只好發布新聞，經《聯合報》文化版首先刊出報導，輿論譁然。嗣後又投訴藝術界、文化界、新聞界、議員、市長……求援，當時有人替他伸冤，也有人怕得罪官方而冷漠視之。

漸漸地這件新聞引起了社會注意，但是館方不為所動。直到李再鈴向臺北市政府、立法院及監察院提出陳情，當時協助此事件的有王秀雄、何明績、王建柱、郭少宗、李文漢，以及市議員趙少康、林正杰、立法委員賴晚鐘等許多人，此時雪球愈滾愈大，監察委員正式提出調查，結果，於1986年4月，臺北市政府同意恢復原貌。

最後，臺北市立美術館趕在新舊館長交接前夕，於1986年9月4日上午，在美術館雕塑中庭上，把李再鈴的抽象雕刻〈低限的無限〉漆回原來的紅色。

1986年3月，李再鈴致立法院教育委員會的陳情請願書。

87

　　此一事件發生後，藝術文化界譁然，報紙雜誌、電視臺對此事件大幅報導和評論。《雄獅美術》在〈1985年美術總評〉一文中指出：「1985年度，藝術行政單位主管出現在新聞媒體最頻繁的，應是市立美術館代館長蘇瑞屏了。……而其本人在『前衛・裝置・空間展』的布置時，對張建富作品的處置手法；和改動李再鈐雕塑作品顏色的決定，也顯示了藝術行政單位主管在行使公權力時，對己身權限的認知是否明確的問題。」

　　雕刻家郭少宗（即郭沖石）撰寫的〈雕塑改色事件的省思〉一文（發表於1986年10月號《藝術家》雜誌）指出：「這是國內近年來藝術的創作尊嚴與自由事件的最後一場戲，引起各界的矚目。……美術館對外界的公開聲明是：由於溝通不足產生誤會，致使發生不幸之改色事件。究竟係如何的誤會呢？前代館長蘇瑞屏表示：去年7月26日李再鈐曾與美術館的三位組長在館內辦公室協商因應方法，當場協議改為銀白色最妥當，但是其記錄未請李再鈐簽名。……而李再鈐本人表示：確有討論改成銀白

影印的檢舉函。

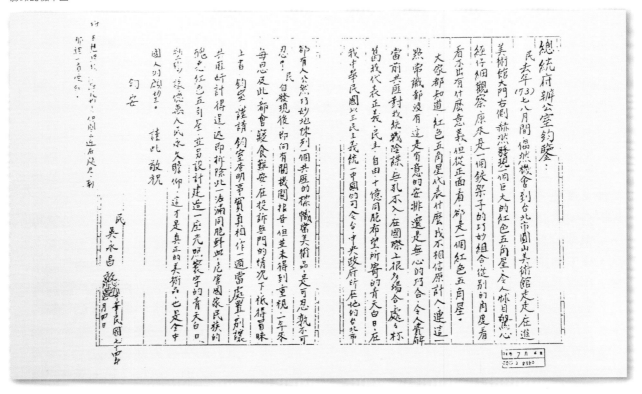

色之事，但他一再強調除非看到最高單位的命令公文，否則不算數，協議後美術館寄給他的只是影印的檢舉信，他當然不服，所以美術館終未經由他的同意即是擅改。」

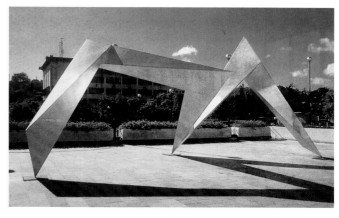

被改漆成銀白色的〈低限的無限〉作品（郭少宗攝，藝術家出版社提供）。

接著該文又指出：「一件純粹的藝術品，會產生這麼偏差的聯想，就是一件荒謬而不可思議的錯誤，何況是一位尋常的市民，不是眾多人的同感或者專家的意見，更何況該〈低限的無限〉是『最低限藝術』的典型雕刻，已經將主題、感性屏除於知性的秩序之外，何來的這麼敏感的『恐懼意識』呢？

所以，當美術館一接獲此函，就要站在維護藝術創作，堅守藝術家的立場，當機立斷地與檢舉人和行政單位展開溝通，強調現代藝術中的原創精神和不容歪曲的道理。結果美術館捨此正道，以盆栽遮掩的手法瞞過第一關，再以掩耳盜鈴的方法改成銀白色，其最大癥結——膨脹行政權限，不辨藝術真諦。」

當時作家龍應臺也發表了〈啊！紅色〉的一篇文章，她認為此事件暴露了文明社會中兩個不能容許的心態：「第一，對藝術的極端蔑視。第二，是如同極權社會中才有的政治掛帥。」

政府在圓山興建了這座美術館，是為了讓現代美術在臺北，甚至在臺灣有開花結果的場地，讓臺灣與世界其他文化藝術先進的國家並駕齊驅，北美館卻在開幕展覽期間就發生這樣的遺憾事件，顯示出館方缺乏專業，也缺乏對藝術家和藝術創作的尊重。

喚起藝術創作獨立探討

其實從觀眾角度看去，〈低限的無限〉曲折橫長的外形，沒有真正主張的視覺中心點，而是由一個單元銜接一個單元顯示出次序感，整件

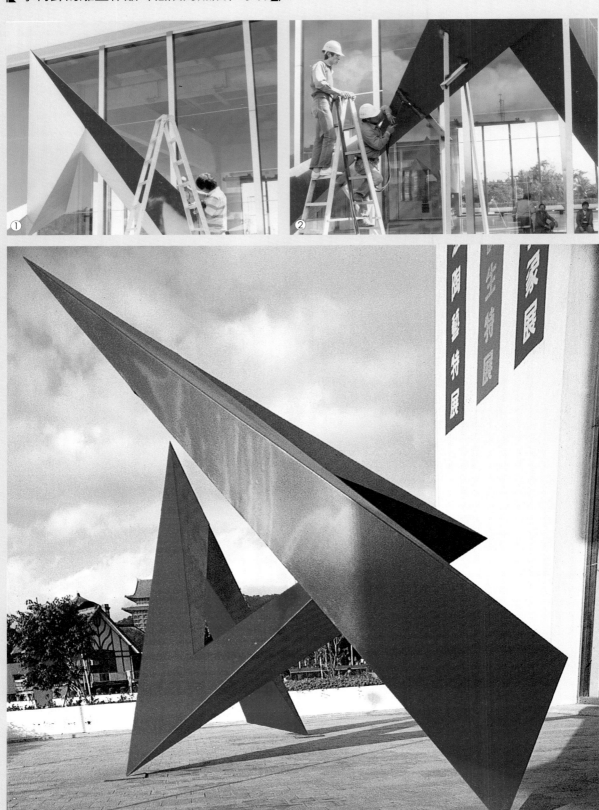

李再鈐的雕塑作品〈低限的無限〉，1983年底參加臺北市立美術館開館展，安置在館側廣場。1985年因遭人檢舉「作品從某一個角度看，很像一紅星」後，館方擅自將〈低限的無限〉漆成銀白色，引起美術界議論撻伐；李再鈐也以侵犯創作自由多次抗議，終於獲得平反，〈低限的無限〉也再度改回紅色。

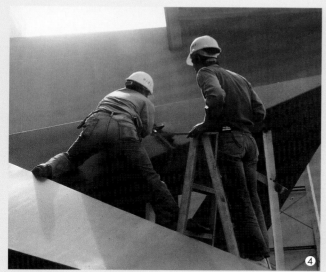

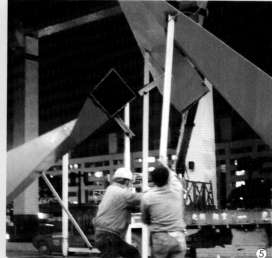

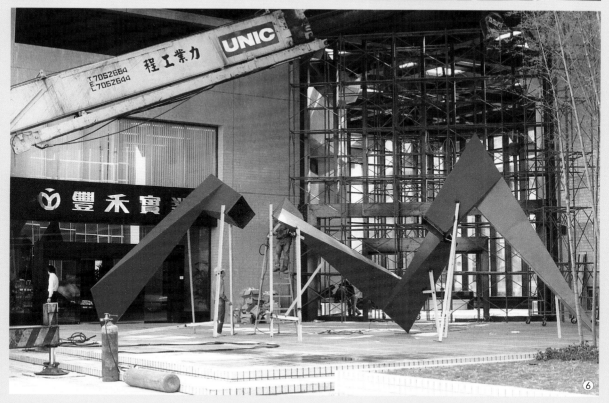

① 李再鈐的雕塑作品〈低限的無限〉，由銀白色重新漆回紅色的情形。
② 李再鈐的雕塑作品〈低限的無限〉，準備拆卸後搬離臺北市立美術館的情形。
③ 李再鈐的雕塑作品〈低限的無限〉，安置臺北市立美術館館側廣場時的一景。
④⑤⑥ 李再鈐的雕塑作品〈低限的無限〉，於臺北市民生東路環宇大樓前重新裝組的情形。

1 2	4 5
3	6

作品不主張正面感，也沒有舞臺感；綜合這些素質，使觀看者必須一直移動腳步，尋找視覺訴求最強烈的角度，但是會發現每一個角度都有風景，意味著在行進走動間觀賞的適合性。這種種特質對於觀眾來說是新奇的、是陌生的，觀眾只能套用自己固定而僵化的經驗去想像，缺乏觀看作品的導引教育。以一個美術館的立場，導覽與教育推廣是責無旁貸的，所以在觀看者缺乏先備知識的情況下，李再鈐很體諒民眾的投書，只是代館長的處置是不可思議的偏差。

這件塗漆事件經過一年多延燒及輿論支持，〈低限的無限〉終於被再度漆回成紅色。李再鈐對紅色的認知其實是單純的，是生命、熱情、積極、正義的想像，但被扭曲解讀，更被莫須有的指控、強制改色，何其無辜。

藝術家們哀悼的是作品的生命被殘害，社會人士震驚的是臺灣思想的扭曲，當時輿論紛紛，而能因一個事件使人們開始討論、爭議、表

[左、右頁圖]
李再鈐　低限的無限
2006　不鏽鋼烤漆
500×500×1000cm
私人收藏

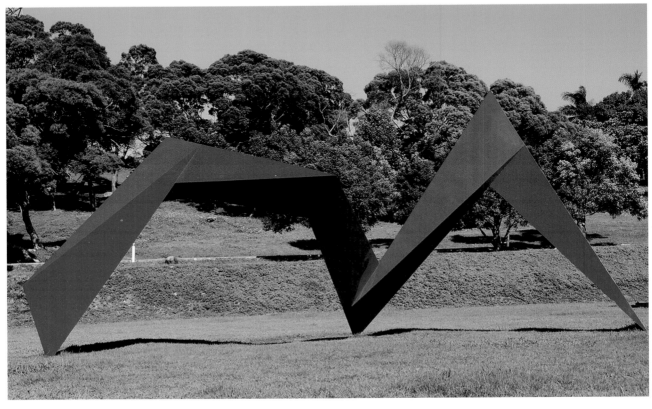

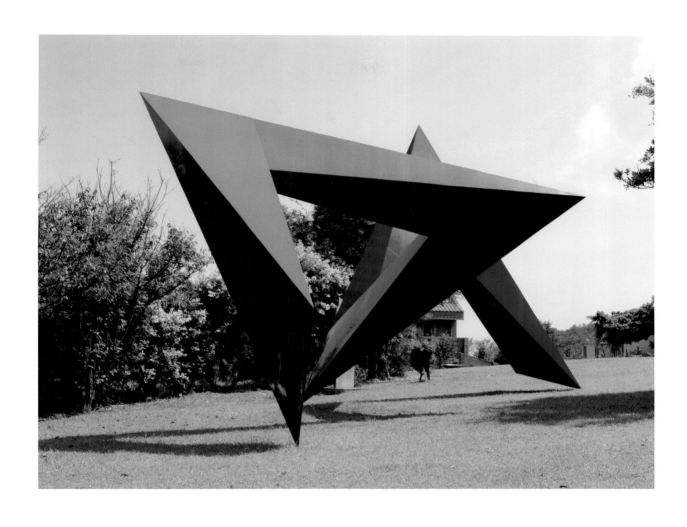

達、批判……，從另一個角度而言，也未嘗不是社會成長的契機。沒有
經過事件的強烈衝擊，不會產生反省力，只有在不斷修正之後，民主社
會才會漸漸趨向成熟和寬容。

〈低限的無限〉的確與民眾熟悉的立體雕塑形式很不一樣，其材質
和造形的精準、正確、秩序、理性，與一般作品的敘事性和裝飾性很不
相同。觀察李再鈐從手工藝到設計再至雕塑的語彙，是一貫性、有脈絡
可循的，藝術家本人很認真的提升作品內涵，並以自身力量為文推廣美
術史、美術資訊、國際視野的欣賞層次，希望觀眾能趕快成長到能夠理
解他作品的層次，能夠與藝術家一起分享他心血的結晶。藝術家一片赤
誠，與近年來藝術潮流中，挑戰體制、挑戰禁忌的心態是完全不同的。

李再鈐　紅色的曲解　1985　銅板烤漆　單筒直徑約60cm，高度40-90cm，自由排列組合

1987年，李再鈐參加於臺北市南海路歷史博物館舉行的第二次「國際造形藝術家協會」聯展，展出作品〈紅色的曲解〉（部分）。

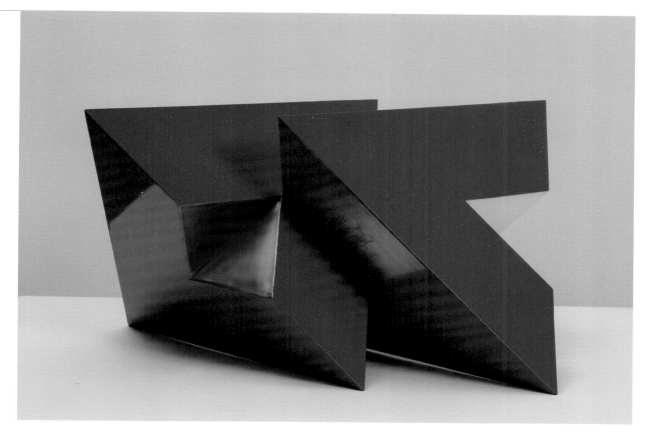

李再鈐　間　1986
不鏽鋼、局部噴漆
45×32×61cm

創傷彌補與再出發

　　李再鈐為「紅色事件」曾在談「紅」色變的文章中，表達沉痛的內心感受：

　　我的雕塑作品〈低限的無限〉變色了，大紅變成銀白。許多朋友劈頭第一句問的都是：你有什麼感想？我回答說：像是背後被人砍了一刀。

　　我忍痛，也忍著眼淚，不像一位曾經參與工作的老友那樣愁苦地說：我駕車經過圓山，看到那銀白色的東西，不禁掉下眼淚。不過我自己真的是不敢白天路過圓山，變色後第一次去看它，是同內子在夜深人靜時，月色朦朧，空氣中飄散著些許陰濕的霧氣，我彷彿看到一位親人靜靜地躺在殯儀館的停屍間裡，灰白、冰冷、僵硬，和一股防腐劑的氣味。

　　其實，她很幸運的豎立在那裡將近兩

極富現代美感的關渡大橋，如是青山綠水間的一道紅色的虹，明亮而鮮麗。（王庭玫攝）

95

年了。事情的發生在於這件幾何結構體的雕塑是紅色的，我的作品整體使用紅色的這是頭一遭，主要的用意是使環境「增色」，雕塑與建築彼此襯托，相互輝映，以收視覺的最佳效果。像關渡大橋，在青山綠水間，建一道像紅色的虹，十分明亮而鮮麗，極富現代美的感覺，令人興奮。（P.95下圖）

我的目的也是要使美術館更輝煌壯麗，更活潑生動，一個很單純的意念，不料卻引起許多困擾……

安息吧！〈低限的無限〉！

不！她就要轉回紅色，她要復活了！

不！她不是耶穌基督，但她可能復活！

是的，復活的只是藝術的尊嚴，創作的自由，和人格的莊重。

2008年，李再鈐（左前）於關渡美術館舉辦戶外雕塑個展「哲理與詩情」時，與導覽義工們講解〈生日快樂〉創作理念。

這番談話深深動人，引起人們思考和認同。透過這件事啟發了社會開始反省，原先缺乏的尊重價值和觀念逐漸覺醒，尊重著作權的意識，也在新一代的教育中被彰顯強調。

　　除此之外，我們不應該把〈低限的無限〉當作是藝術家對抗體制的例子，也要體諒背後社會環境與相關藝術脈絡的發展，李再鈐之所以走上與巨大體制的抗爭，是處於不得已的高處不勝寒以致被誤解的窘境。事過境遷後我們可以說，〈低限的無限〉的積極使命，或許是在於作品本身如何藉由開放性的詮釋，拋開創作者發言掌控，而在社會中正、反方自行碰撞闖蕩，形塑出自身的時代意義與脈絡。

　　而臺灣人民思考和討論的能力，或多或少也由這件事件得到了一些長進，於是，期許創傷能彌補與再出發。

李再鈐　生日快樂　1999
不鏽鋼烤漆　同心圓方式任意
排列，尺寸不固定

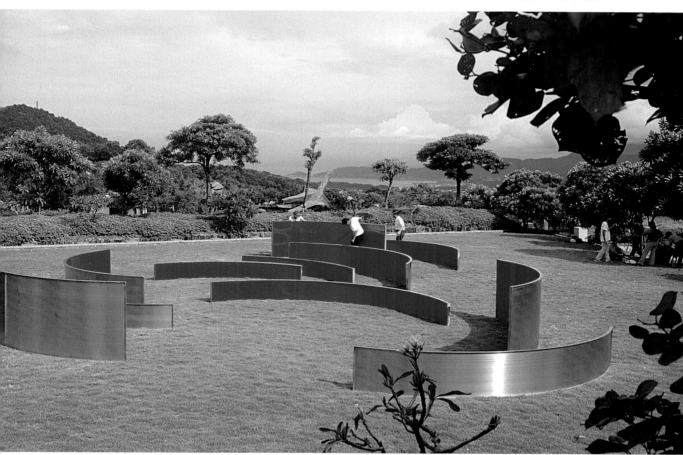

97

[右頁上圖]
李再鈐　功在工力　2017
鐵　257×308×238cm
（2017年東和鋼鐵駐場作
品）

[右頁下圖]
李再鈐　相依相扶　2017
鐵　141×420×100cm
（三件一組，2017年東和鋼
鐵駐場作品）

李再鈐　彩藕　2011
彩繪現成物
202×12×24cm

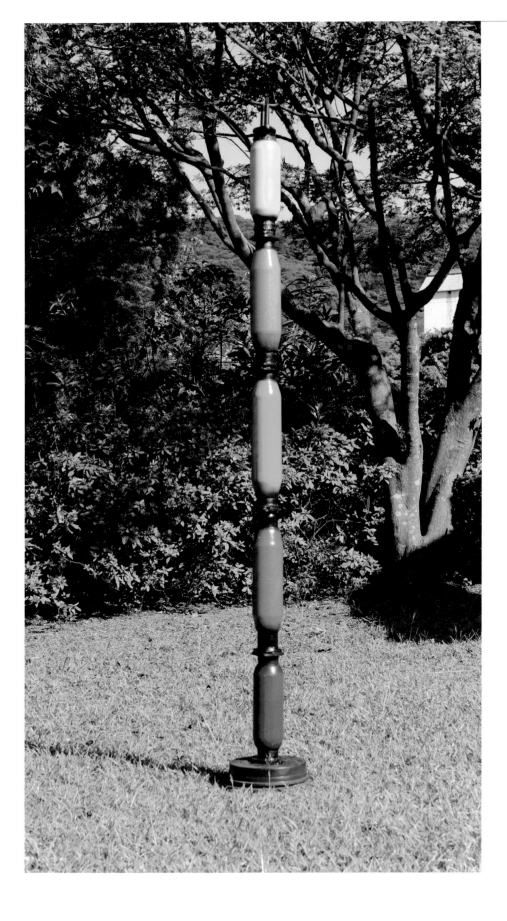

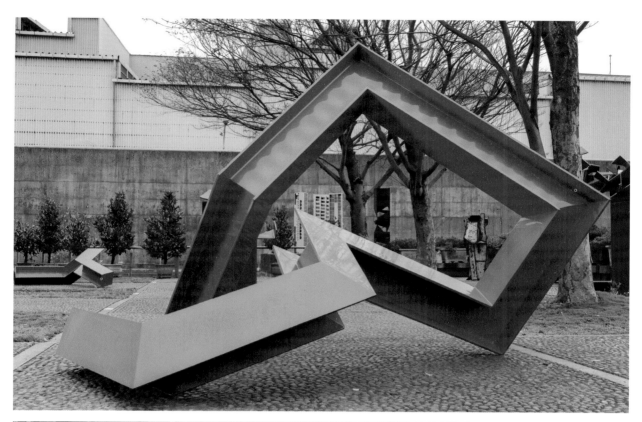

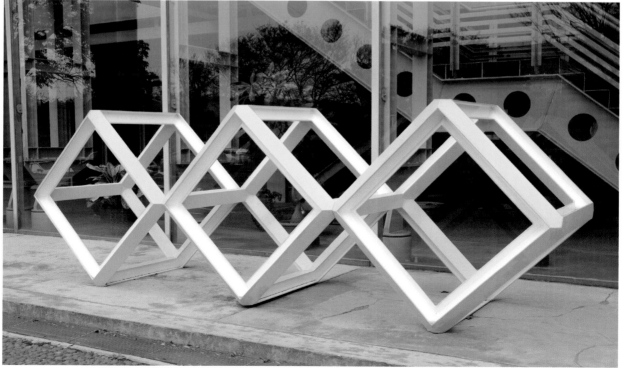

99

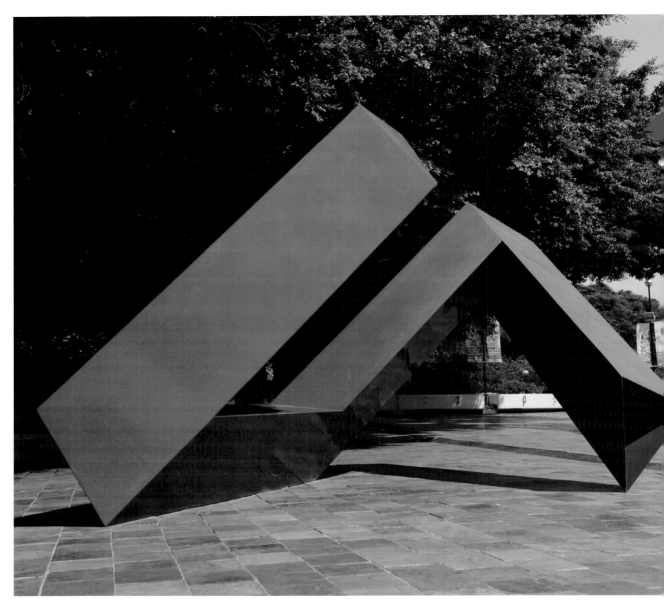

李再鈐　紅不讓
2003　不鏽鋼烤漆
229×620×440cm
臺北市立美術館典藏

　　李再鈐的「紅色事件」，雖然經過波折，卻並未更改他對紅色的最
初感覺，他仍然繼續使用紅色（當然還有其他色彩）。2003年，北美館
再度在原廣場展出他的另一件新作品〈紅不讓〉，仍然是欣欣向榮的紅
色，這件作品的名稱有兩層含意：

　　一、再度表明原先堅持顏色的立場，沒有錯不必相讓。

　　二、以「Home Run」的棒球術語，隱喻雕塑作品的回歸。而1985年

| 廣 告 回 信 |
| 台 北 郵 局 登 記 證 |
| 台北廣字第05149號 |
| 平　信 |

藝術家雜誌社 收

10644 台北市金山南路(藝術家路)二段165號6樓

6F., No.165, Sec. 2, Jinshan S. Rd. (Artist Rd.), Taipei 106, Taiwan
TEL : (02) 2388-6715　FAX : (02) 2396-5707

Artist

姓　　名：＿＿＿＿＿＿＿＿＿＿　性別：男□ 女□ 年齡：＿＿＿＿＿＿

現在地址：＿＿＿＿＿＿＿＿＿＿＿＿＿＿＿＿＿＿＿＿＿＿＿＿＿＿

永久地址：＿＿＿＿＿＿＿＿＿＿＿＿＿＿＿＿＿＿＿＿＿＿＿＿＿＿

電　　話：日／＿＿＿＿＿＿＿　手機／＿＿＿＿＿＿＿＿＿＿

E-Mail：＿＿＿＿＿＿＿＿＿＿＿＿＿＿＿＿＿＿＿＿＿＿＿＿＿

在　　學：□ 學歷：＿＿＿＿＿＿　職業：＿＿＿＿＿＿＿＿

您是藝術家雜誌：□今訂戶　□曾經訂戶　□零購者　□非讀者

客戶服務專線：**(02)23886715**　E-Mail：**artvenue1975@gmail.com**

藝術家書友卡

感謝您購買本書，這一小張回函卡將建立
您與本社間的橋樑。我們將參考您的意見
，出版更多好書，及提供您最新書訊和優
惠價格的依據，謝謝您填寫此卡並寄回。

1. 您買的書名是：_____

2. 您從何處得知本書：

 □藝術家雜誌　□報章媒體　□廣告書訊　□逛書店　□親友介紹
 □網站介紹　□讀書會　□其他

3. 購買理由：

 □作者知名度　□書名吸引　□實用需要　□親朋推薦　□封面吸引
 □其他

4. 購買地點：_____ 市（縣）_____ 書店

 □劃撥　　　□書展　　　□網站線上

5. 對本書意見：（請填代號 1.滿意 2.尚可 3.再改進，請提供建議）

 □內容　　　□封面　　　□編排　　　□價格　　　□紙張
 □其他建議

6. 您希望本社未來出版？（可複選）

 □世界名畫家　　□中國名畫家　　□著名畫派畫論　　□藝術欣賞
 □美術行政　　　□建築藝術　　　□公共藝術　　　　□美術設計
 □繪畫技法　　　□宗教美術　　　□陶瓷藝術　　　　□文物收藏
 □兒童美育　　　□民間藝術　　　□文化資產　　　　□藝術評論
 □文化旅遊

 您推薦_____ 作者 或 _____ 類書籍

7. 您對本社叢書　□經常買　□初次買　□偶而買

2003年，李再鈐（右）為臺北市立美術館製作大型雕塑〈紅不讓〉，於苗栗鐵工場與技術人員溝通討論施工方式，時任館長黃才郎（中）亦赴廠探視。

正在確認〈紅不讓〉模型細節的李再鈐，「紅色事件」並未影響他的藝術意志與思惟。

那件〈低限的無限〉作品在回歸紅色之後，目前陳列安置在臺北市的民生東路環宇大廈廣場前，仍然以昂然挺立、簡潔低限的銳角三角形延續造形，充滿蓬勃生機活力伸展，迎向無限開闊的藍天。李再鈐雖娓娓道來當年往事，但他心中實在不願再提及，直到現在，他還是希望人們只注意作品本身，不要被負面事件影響，新聞事件是一時的，認識作品的生命和作者原創的力量，才是藝術永恆的價值。

五、神州壯遊，訪藝探親

李再鈴的表現形式看似很西方，理智重於抒情，但仔細探究他的藝術養成也不禁驚訝，原來李再鈴內在潛伏著傳統東方抒情的靈魂，他早年是從傳統的書法、水墨中走進現代藝術殿堂的。1950年後，李再鈴投入現代設計、商業設計多年，但是對純藝術的熱愛關注沒有被商業及實用性占據，尤其是他內心深處渴望東方古老文化的滋養，在設計事業有成之時，愈發在潛在意識中呼喚著。

觀察李再鈴的藝術背景，從傳統手工藝到商業美術，從東方傳統書畫到現代雕塑，他無一不涉獵，也都建立優秀的累積，但是中國古老藝術寶藏無疑還是他最敬重的一塊。於是神州深遊探藝，便是在探親之後首先要做的最重要的一件事了。

[右頁圖] 李再鈴　虛實之間　1986　不鏽鋼、硫化銅　120×60×30cm　高雄市立美術館典藏
[下圖] 1987年，李再鈴參觀河南嵩山少林寺於塔林前留影。

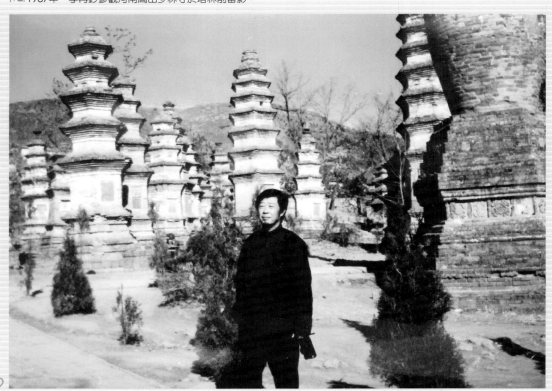

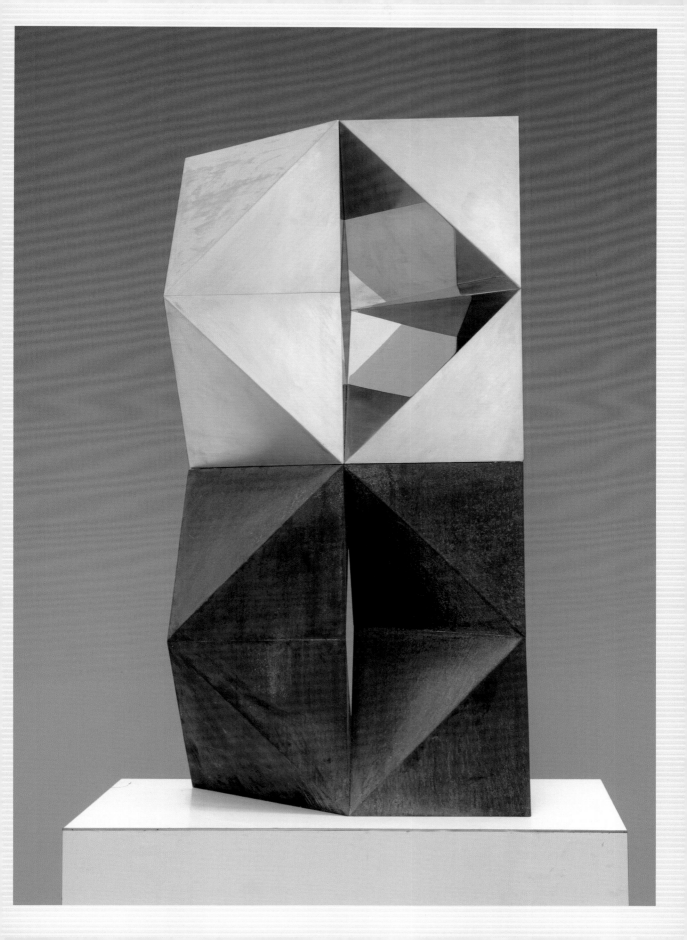

▌海峽隔離、親情夢迴

　　李再鈐從高中畢業後，就離開了故鄉福建仙遊，起初是為了升學，到後來戰火漫延阻斷了回鄉的路，從搭船來臺灣唸大學，到海峽兩岸對立無法聯繫，於是當年的少年，轉眼白頭身已老，在離家四十年之後，李再鈐怎麼樣也要回去看看母親。1987年7月解嚴，同年11月，他便搶在第一批出發的歸人中踏上了返鄉的路，此時李再鈐正好六十歲。親情的思念、手足的情深、家園的殘破，強烈地衝擊遊子的心，生命已過了大半，多少午夜夢迴，以為此生的不可能再見，竟然又再重逢，恍如隔世。

　　李再鈐對中國土地文化的思念從來沒有停止，對於留在大陸的親族始終透過各種方法聯絡找尋，離家四十年了，當他發現親人們都還活著，他有信心會再相見，面對兩岸的親情，海峽就像一刀切開，咫尺天涯無法團聚。雖然1949年淪陷之初李再鈐曾經想回大陸，但陰錯陽差沒有錢買船票而只得滯留臺灣，這鬼使神差的失落，四十年後再看卻也是幸運，因為如果當時買了船票回到福建，也許今天臺灣美術史上就缺一

李再鈐　痛　1987　鐵板噴漆
100×120×80cm

[左圖]

李再鈐　磊　1987　紙板模型
90×30×15cm

[右圖]

李再鈐雕塑的母親頭像，置於家
中可常相懷念。（王庭玫攝）

席現代抽象雕塑藝術家的存在了。同族堂弟李再漁從小與李再鈐一起長
大，讀書、畫畫、遊玩，當時兩個堂兄弟一起發願：長大一定要繼承家
風，從事最愛的藝術工作，然而堂弟因為大陸政治環境鬥爭混亂，只得
屈就解放軍裡做一名電機工兵，而被迫放棄了藝術志向，難以伸展，生
涯中終究與藝術無緣。

　　國共的戰爭使大陸與臺灣分離對峙，而海峽切割了親情人生，演
變成多少人一生的憾事。不僅是堂弟李再漁的藝術夢碎，李再鈐訪問的
好幾位北京雕塑家，幾十年來在某種既定的文藝政策限制下，只能在一
定範圍內去堆砌泥土，敲石鑿木，他們的創作題材與思想是受限的，當
他們堅忍地挨過苦難的時光，現在雖然漸漸可以由「工農兵」題材中跳
出來了，但是一個藝術家所有的青春、創意、體力、生命，都耗盡了大

1987年，李再鈐（中）於河南洛陽探訪龍門石窟時與堂弟夫婦留影在盧舍那大佛前。

半，最精華的歲月都流失了。李再鈐留在臺灣發展的計畫在當年雖不是首選，但臺灣的環境與養分卻滋養他的藝術生命，他鄉已是故鄉，留在臺灣是上天最好的安排。

但是以感情而言，人倫親情上是遺憾的，文化根源的隔閡感需要追尋彌補。中國歷史文化古蹟和藝術品在兩岸相隔的年代，所有的資料都不容易收集，或根本看不到，李再鈐經由多次出國，從國外得到許多中國文化珍貴的資料，他從戰後日本平凡社和角川書局出版的《世界美術全集——中國篇》，以及其他有關中國藝術的出版品中，獲得他最早的中國雕塑知識來源，又從西方出版的一些中國藝術和專屬佛教雕塑精選書籍中，看到有關佛像雕塑的圖片，真是深深感動愛慕。他被佛像的慈眉善目和微笑不語的姿態所吸引，又為佛教在歷史上沒落後，佛頭被盜賣、破壞而心痛不已。他覺得更痛心的是，中國人對自己文化中雕刻藝

1987年，李再鈐（右2）在北京中央美院與中國國家畫院雕塑院院長錢紹武（左1）和雕塑家楊淑卿（右1）會面。

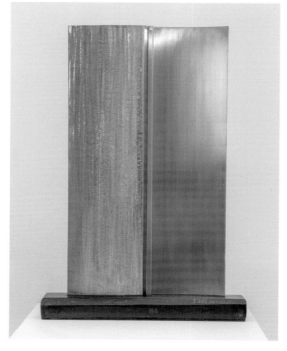

術的美竟然無知，他必須親臨現場親眼看一看，所以在開放探親的同時，他決心要加速探訪這些珍貴的藝術寶藏，用最快的速度，把自己晝夜思念的這些寶貴文化遺產都一一看到，他要親自到訪致敬，彷彿就像是對自己多少世代靈魂深處的故鄉，做一個回歸的朝聖。

李再鈐　陰陽界　1989
不鏽鋼　79.2×42×11.5cm

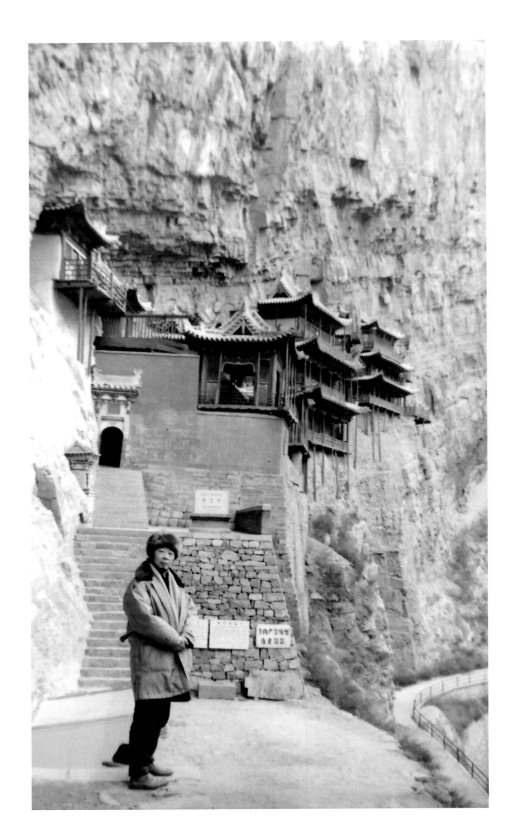

1987年，李再鈐首次返鄉探
親，赴山西探訪懸空寺。

鬼斧神工、山川文物

其實李再鈴的藝術旅程早已遍及歐洲、美洲、日本和各大國家，但是他最想去看的還是神州大陸的山川文物，不是訪客、不是旅人，而是早就神遊許久、渴慕許久的精神文化回歸。他計畫往西北走一趟，在黃土層上，在黃河水邊，在戈壁灘中，看訪雲岡、敦煌、龍門、麥積山、炳靈寺、驪山陵等處的古代雕塑。他認為作為一個中國雕塑家，此生若看不到那些先人的鉅作是死不瞑目的。

李再鈴先回到福建老家重敘天倫，但對於一個藝術家，他的老家是那個更大海涵的中華文化。所有的形、色、質、光線、氣味，陌生而熟悉，必須用奔跑投向大地來擁抱他的另一個文化之母，於是李再鈴又再度離開仙遊老家了，展開了訪藝長征之旅，傳說中的夢中的雲岡、龍門、敦煌……，他必須親訪向歷史文化致敬，同時也是取經。接下來的旅程就是有計畫地探訪歷史名都、藝術史蹟，並和中國大陸考古界、藝術界的專家學者聯絡交流。李再鈴做了半個中國的長途旅行，從福建到

1987年，李再鈴在北京拜會老畫家李可染（左），相談甚歡。

1987年，李再鈐返鄉探親，
在北京拜會中國美術家協會
吳步乃先生（右）。

北京、上海、武漢、四川、山東、洛陽、西安、咸陽、平遙、雲岡、大同、甘肅、寧夏、新疆……，按照預計的藝術歷史重點，詳細觀看蒐集資料。李再鈐連續九年跑大陸，花了相當多經費，他深入西北內地，自己雇一部車、司機、一位考古員帶路、一位工作助理，浩浩蕩蕩一路全程開車，走的全是資料上佛教、歷史、文物、藝術的路線，完全沒有拜訪所謂的風景區，他笑道：「我還沒去過黃山呢！桂林也沒去過啊！」當時他去的地方都是尚未開發、保留原貌的重要文化起源地區，旅途也相對更艱苦危險，這就是他要追尋而不隨俗的旅程，所謂「壯遊」莫過於此吧！

　　李再鈐對於佛像的臉孔表情，有非常強烈的感受，從還未到訪大陸、只能觀看《世界美術全集——中國篇》的照片時，他就深深感動於佛像的神奇魅力，那不是西方早期寫實或近代抽象雕刻可以比的。佛像

1994年，李再鈐（左）走訪隴東地區唐宋時期重要的蓮花寺石窟。

的表情流露出寧靜、安詳、無慾、豁達的人性昇華和對人生的感悟，由體態、線條、色彩、材質和空間所產生無窮盡的和諧意象，在諸多美的構成元素中，絲毫沒有意識牽絆、纏繞的神情造形，完全展現了對人生悟道的昇華。中國的佛像表情完全不同於西方的形式和思想內容，某種程度來説已蘊含抽象表達。

由於他對於歷史文物的仰慕和崇敬，使他的訪藝之旅，猶如信徒去聖地朝聖一般虔誠。他把這個階段的中國歷史藝術文物探訪之旅詳細記錄，一篇篇集結在一本《探親探藝》書中，這本書不屬於遊記，不是散文，也不是論文，並請好友王建柱教授寫序。王建柱在序文中把這本書歸納了三個重大主題：

一、中國傳統雕塑與壁畫的價值與保存

二、中國傳統環境和建築的維護

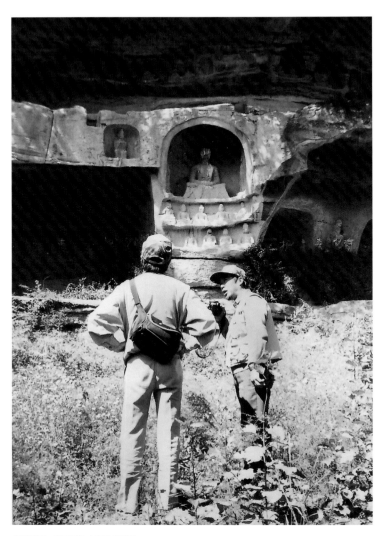

1994年，李再鈐（右）探訪甘肅省合水縣平定川西岸石崖上荒廢多年無人管理的保全寺石窟群。

三、中國現代美術創作的導向

三個主題之中，李再鈐最關注也是著墨最多的，是書中的第一個主題「中國傳統雕塑」，他考察了雲岡、天龍山、龍門、晉祠、秦陵，對傳統雕塑熱情禮讚，又深沉感嘆其頹敗凋零未妥善維護，為此大聲抗議、深切譴責。他觀察到人民的無知、官員的無能和人為的破壞，包括偷盜、政治介入、過度盲目開發建設、天然災害的損傷，鬼斧神工的藝術寶藏因少數人一些無知貪婪的行為，使其遭受無法挽回的浩劫，李再鈐在文章中有條理、有專業的提出呼籲。

面對雲岡大佛，李再鈐完全被感動了，他不由自主地沉浸在巨形佛像神聖的氛圍中，以感性的心情，任由直覺去馳騁，只偶而加以理性分析和印證史料典籍。他站在第二十窟前，這是雲岡最精彩和最為世人稱頌的一窟，其中「露天大佛」是雲岡的標誌，因為雕鑿工程延長好幾世代，這是北魏拓跋氏（草原民族）進入長城後，在漢土首次雕鑿的佛像鉅製。一種信仰的不可思議的創造能量，為中國歷史留下了永不磨滅的文化瑰寶。從遼代到明、清的重修，歷代痕跡相互比對，時間軸似乎在此凝固了。當李再鈐看到因明崇禎年間李自成造反，在雲岡發生軍事戰鬥，使雲岡寺院毀損，心驚而痛心，而清朝修復寺院風格又設計失當未能協調，不禁喟歎無限遺憾。

雕鑿石壁成窟是一種技法，而塑像則是另一種技法。李再鈐到山西

1987年，李再鈐（中）參觀山西大同雲岡石窟時，在接待室與管理所長李治國（左）討論石佛維修問題。

平遙雙林寺，看到最美的觀音塑像，悠然自得，瀟灑飄逸，集造形和色彩之理想美，栩栩如生，亦仙亦凡令人著迷。雙林寺的羅漢殿更是精彩絕倫，李再鈐描寫病羅漢、啞羅漢、鎮定羅漢……被塑造得很生活化，像凡人一樣看得出個性、脾氣、內心起伏，羅漢還沒有達到菩薩高妙的境界，但充滿人間修為的追尋。

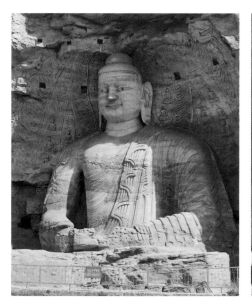

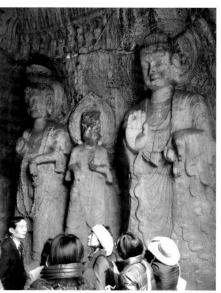

[左頁左圖]
雲岡石窟第二十號窟中高13.7公尺的釋迦坐像。
（藝術家出版社提供）

[右圖]
龍門石窟洞窟內部一景。
（王庭玫攝）

　　相對於山西大同的雲岡是砂岩質的構成，而河南龍門石窟是石灰岩質，結構細緻堅硬更適合雕刻，而且更適合長久保存。北魏遷都洛陽後，沿伊水兩岸開窟綿延一公里，北魏時期從王侯貴族到平民百姓，大家爭相造像做窟，而唐代雕鑿的奉先寺有精彩的天王、力士雕像。李再鈐欣賞各時代、各民族融合所形成之風格演變，陽剛與陰柔、生動與嚴肅對比之區分耐人尋味，唯有看到被破壞及遊客違規進入之野蠻行為，李再鈐也是氣憤不已再三擔憂。

　　雖然李再鈐訪藝的主要目的是看雕塑，到了大陸之後所有藝術家朋友都建議他，必須去看永樂宮壁畫。在山西芮城永樂鎮的永樂宮，壁畫規模之大，氣魄之宏偉，使李再鈐不遠千里渡黃河觀看。李再鈐是南方人，內心充滿對於黃河奇特的憧憬和神聖的想像，這次訪永樂宮除了看到元朝道教宮殿，更有吳帶當風、線條生動流轉的人物群像。他也親臨黃河畔，撫摸黃河結凍的冰水，滿足了他對中華文化發源地朝聖的心

1987年，李再鈐（右）在河北金山嶺，踏雪訪長城。

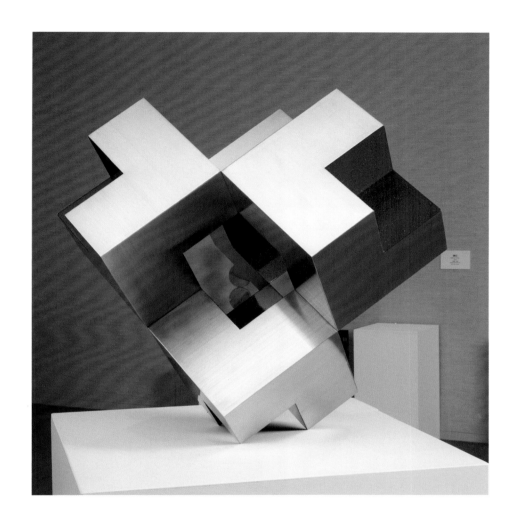

李再鈐　好合　1986
不鏽鋼、局部噴漆
85×79×95cm

願。

　　對於歷史寶藏與山川文物的大愛，是李再鈐這個階段的主要內容，相對的因為親臨歷史寶藏與山川文物現場，他也從其中吸取創作靈感，因為感動、震撼、領悟，而使李再鈐整個創作生命中，注入了新的活水泉源。

　　綜觀李再鈐的雕塑作品，是不描寫人生、不流露感情，以表現思想理性，尋求解脫和淨化心靈的抽象造形，但是他的《探親探藝》文章中，卻是句句熱情洋溢、激情迸發躍然紙上令人動容，他文章的感性激情與雕塑作品的沉靜、內斂、理性、平衡，表現出截然對比的不同性格，值得觀察玩味。

東方精神、哲學深化

　　李再鈐的藝術不是學校教出來的，他家族基因中一定就有藝術家的因子，祖輩和父輩幾個世代都是書法家、畫家，他的子孫輩也有藝術家、設計家。李再鈐自幼認識的藝術，是東方的書畫和伴隨著東方藝術精神的哲學思惟，然而表現在立體作品上的是現代幾何視覺現象；他對於現代幾何的造型，又賦予東方哲學的思考，有不同於西方藝術家的詮釋，貫通東西方而渾然天成。李再鈐的作品獨樹一幟，是在臺灣少數持續抽象、持續幾何、持續低限的一位藝術家，他的風格算是冷門，不走熱熱鬧鬧、漂漂亮亮的路線，也不在乎看的人懂不懂，用的材料又是困難度高的鋼材，若不是自我極為清醒，覺悟非常透澈的人，很難有這樣的堅持。幾何抽象被稱為硬邊或冷抽象，通常不表現情感、不沉溺浪漫，看似冷硬的數理秩序，有深入的意境必須深入探討。

李再鈐　虛實之間　1986
不鏽鋼、銅　69.5×70×35cm

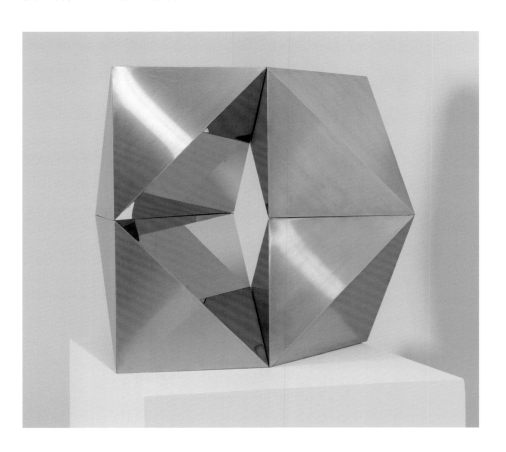

他的雕塑作品，是受到20世紀初構成主義啟發，繼而至上主義、幾何抽象、包浩斯等，他的成長是歷經手工藝產品、到平面設計、到空間設計、到雕塑創作。但是欣賞他作品的人卻可以在「低限」中讀出與宗教的「空中生妙有」、在「無限」中讀出與「無量無壽」的共通之處；而他自己解釋造型單元重複的想像，更是常援引老子《道德經》中的「道生一、一生二、二生三、三生萬物」，由這個角度更能體會李再鈐「單元」的構想的奧妙。若說是東方哲理的西方形式，或說西方數理的東方運用，都可符合李再鈐的思路，因此不論東方與西方，形式與精神，表現在李再鈐作品運用之間的流暢，可說是融合又統一。

然而他對文字與作品之間的轉換思考，具象與抽象的相互照應也風格獨具，相當透澈靈活地酣暢通達。他把自己對哲學的思考脈絡，用一篇篇的現代詩寫出來，以下擷取《〝你的雕塑〞，我的詩》詩集中的詩句：

李再鈐　三角變　1986
不鏽鋼　三角錐形各邊
60cm，放置方向不拘

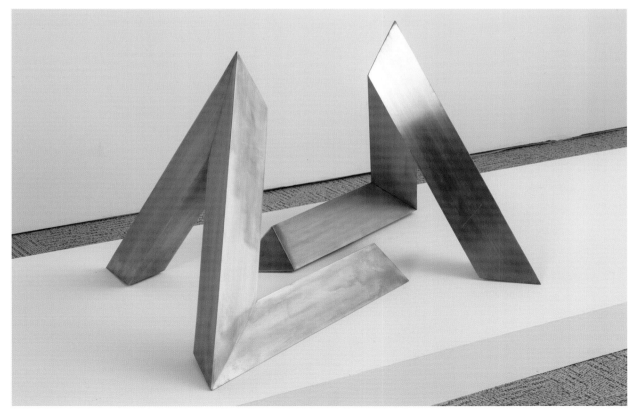

117

李再鈐　弦與弧　1985
陶板　70×70cm

李再鈐　方圓的組合4　1985
陶板　100×100cm

李再鈐　線與面的組合4
1985　陶板　50×70cm

太初的純真 極簡 極樸

寂靜的世界 無聲 無息

沒有虛矯假飾的造形中

尋回原始的真實和自在

〝為無為的有為

事無為的有事

味無為的有味〞

……

　　面對自己的雕塑，他稱之為「你的雕塑」，創作者完成作品之後，
可以跳脫創作過程，以旁觀立場再視。李再鈐在作品完成後，以一個距
離外的視角，再去看自己的作品，和作品對話，以全新的角度去撞擊
出新的火花。他把這些對話紀錄下來，稱為「我的詩」，你我合而分、
分而合，作品和創作者合而分、分而合，作品與環境、作品與光影，也
一樣是合而分、分而合，在合與分、進與退之間，玩味雙向迂迴的感

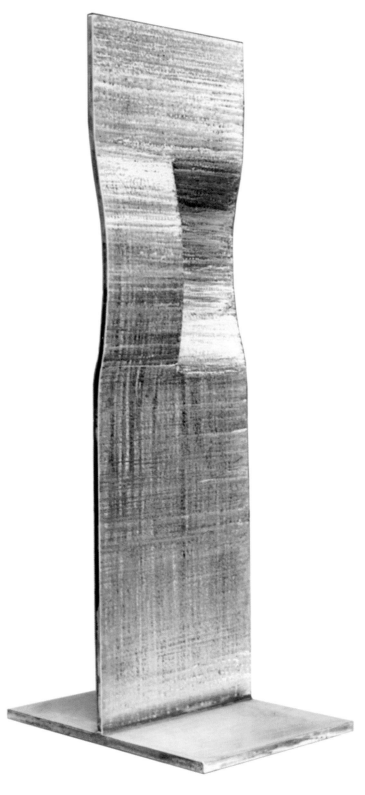

思歷程，進而有意識地書寫。因此看李再鈐作品並讀他的詩，變成是一種需要而必要的程序；而通過他的作品放置在天光下、迴廊中、海岩上、人群間……又有了新的感受，這是從看李再鈐的作品到讀他的詩的進一步體驗。

　靈覺的柔 軟化了物性的剛
　抽象造形的節奏與韻律
　表達了哲理與詩情
　展現了形象的氣勢與力道

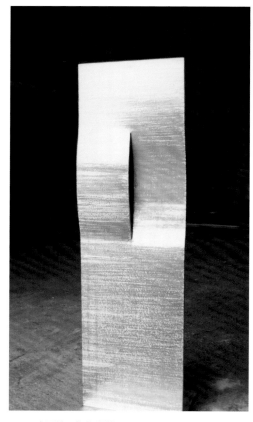

[本頁圖] 李再鈐　你的雕塑No.1　1994　金屬
202×84×60cm　國立臺灣美術館典藏

〈太一〉

相約清晨四點半
曉風殘月東海濱
熱情的唇吻聲
如髮柔細的水波
輕輕撫摩沙灘

山海互擁夢的幻境
朦朧　混沌
有煙氤氳　有霧縹渺
恍恍惚惚　惚惚恍恍

《"你的雕塑" 我的詩》封面書
影。（藝術家出版社攝）

李再鈐　太一　2007
不鏽鋼　360×320×40cm

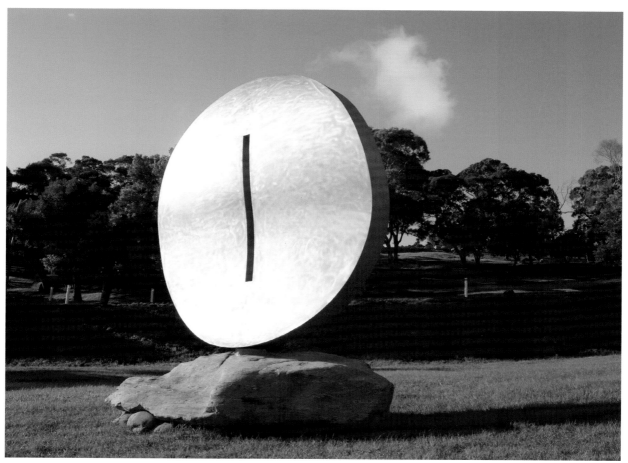

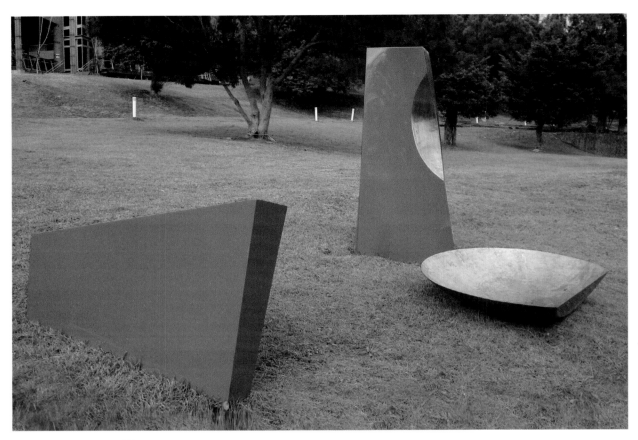

李再鈐　弦與弧（原始三件）
2007　不鏽鋼烤漆
自由排列組合，範圍300cm

隱約中

你渾圓的臉龐

映照滿天霞彩

萬有造物的光和熱

在你俯身親暱後化育誕生

〈弧與弦〉

弧與弦

先有弧後有弦　或是

先有弦才有弧？正如

雞生蛋或蛋生雞？

不是問題的問題

卻留下無解的問號
你說呢？

弧與弦
像男與女　夫與妻的人間世情
自然現象成為法理定則
事態變幻都在虛實之間
弧亡　弦難繼　改嫁
弦斷　弧無依　可續
……

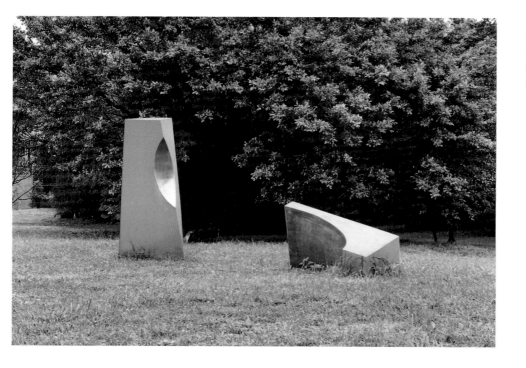

2018年，李再鈐將〈弦與弧〉其中一件，內置水生植物並注滿水，反射出天光樹影，變成了另一種風景。（藝術家出版社攝，2018）

〈弦與弧〉（2007）是三件一組的雕塑，在錐柱體的稜角雕刻凹陷成弧形槽，外觀烤漆橘紅色，凹陷弧形槽呈現銀色，兩相對照、置放於綠草地間，形成強烈且優雅的視覺對比。對照李再鈐充滿感性的文字，觀者就容易體會作品所要表達的內涵了。

〈弦與弧〉另外兩件作品現放置在李再鈐住家附近的社區草坪上，鮮明的橘與如茵綠草的撞色搭配，十分搶眼。（洪婉馨攝，2018）

六、藝居金山，成就登峰

李再鈐在1956年結婚成家，早年生活一直不安定。1958年進入手工業推廣中心時，大兒子李林誕生了，接下來的十年間，次子李季、女兒李桑陸續報到，生活壓力日漸加重，十年來一共搬了十次家，工作、家庭、理想……都必須照顧到，一直忙碌奔波到四十歲以後，工作打拼到一個基礎了，才漸漸安定下來。

本來在信義路買了房子，後來都市計畫被政府徵收了院子，只好遷居到竹圍；竹圍在臺北市北區外緣，空間比較寬大，有較多活動和創作空間。當時他建立了自己的小型工作室，原本以為終於有了自己的空間可以好好發揮，但是住家周圍沒有圍牆十分空曠，有一次李再鈐出國，家裡只有太太帶孩子在家，半夜三更遭小偷潛入，偷兒翻箱倒櫃還在廚房大吃烤麵包十分囂張，放肆如入無人之境，李再鈐考慮家人安全問題，讓太太和孩子又搬回人口稠密的臺北，而他一個人搬到金山山上一個安靜寬廣的社區獨住。他想要隱居了，專心投入寫書和創作，在山上與大自然接觸，他希望對於創作有更寬闊的空間，在思想上更無拘無束可以徜徉。

[右頁圖]

李再鈐　翼
2014　鐵板噴漆
92×107×70cm

2018年春，九十一歲的李再鈐神采奕奕地解說其創作理念。（王庭玫攝）

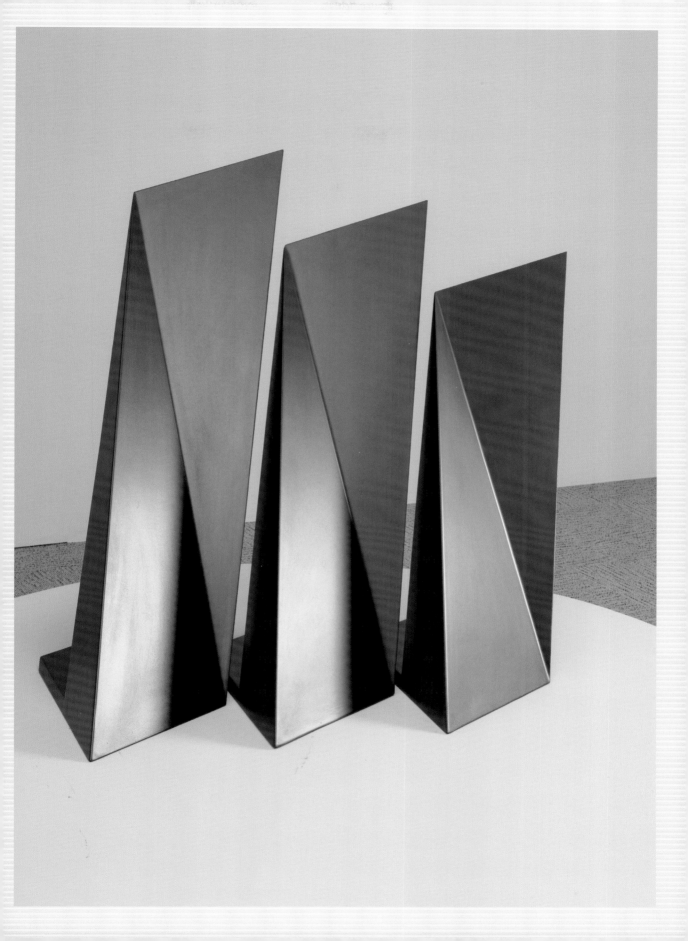

▌與山嵐海潮共體脈動

　　李再鈐在金山的房子是一棟獨立的二層樓建築，前後有一大片草坪，陽光穿越敞亮的大排玻璃窗，灑落在窗檯上的三彩仕女和一尊佛頭雕像上，窗外有各種茶花、梅花、櫻花……花樹扶疏、綠影濃濃。住家草坪連接社區整片公共草坪一望無際，方圓公里之內，錯落分布著李再鈐的大型、中型、小型雕塑，使整個社區充滿藝術氣氛，讓居民人人分

李再鈐　五方柱　2011
不鏽鋼　200.5×28×28cm

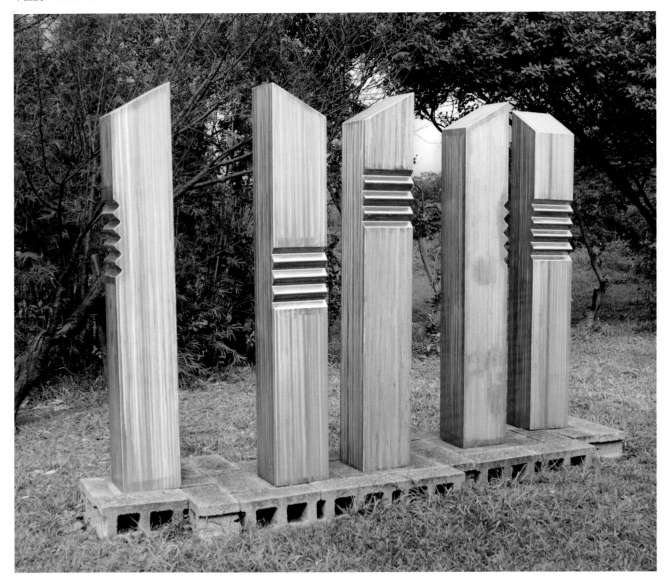

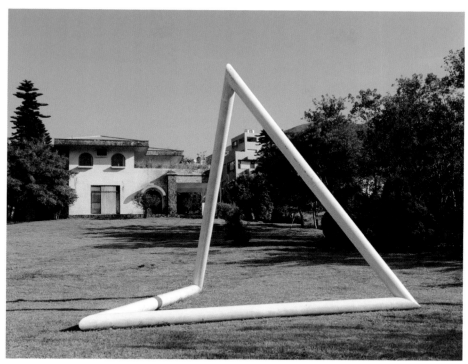

[本頁二圖]
李再鈴　60度平衡　2008
不鏽鋼　300×348×300cm

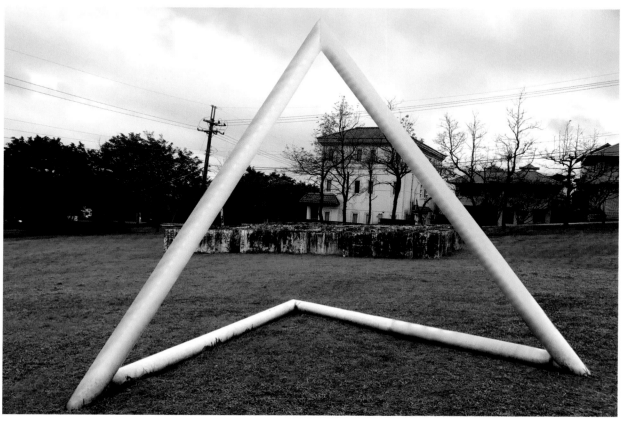

[右頁圖]
李再鈐　雨露　2007
不鏽鋼烤漆
450×90×180cm
（藝術家出版社攝）

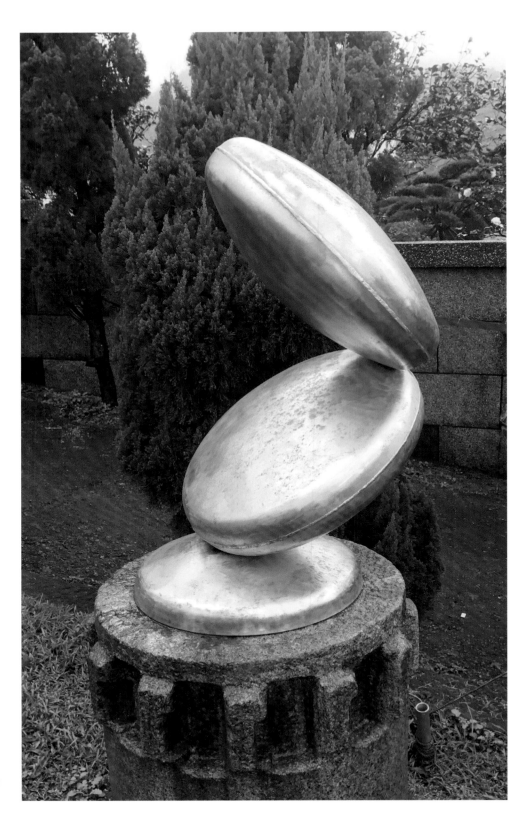

李再鈐　碟對碟　2015
不鏽鋼　90×60×60cm
（藝術家出版社攝）

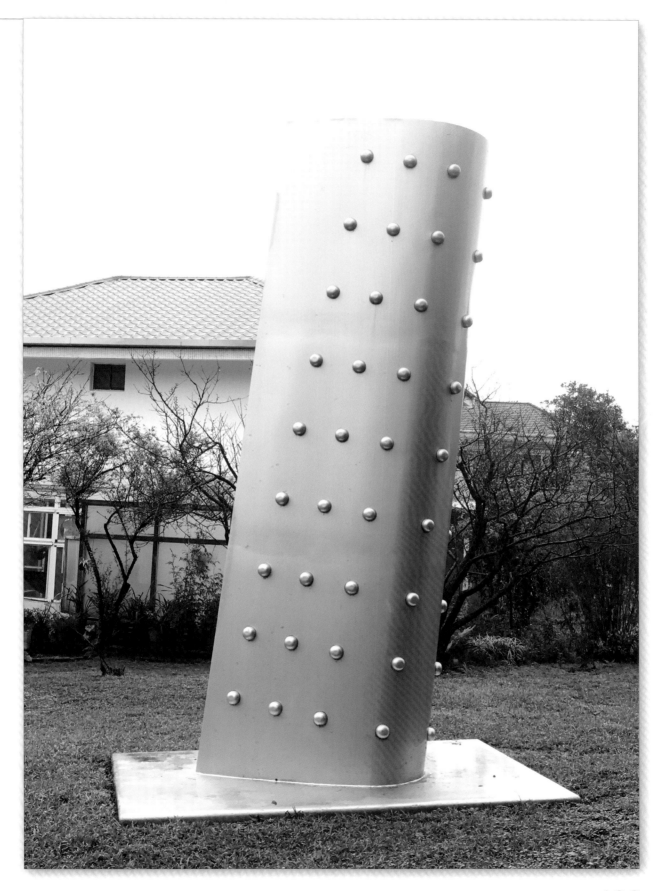

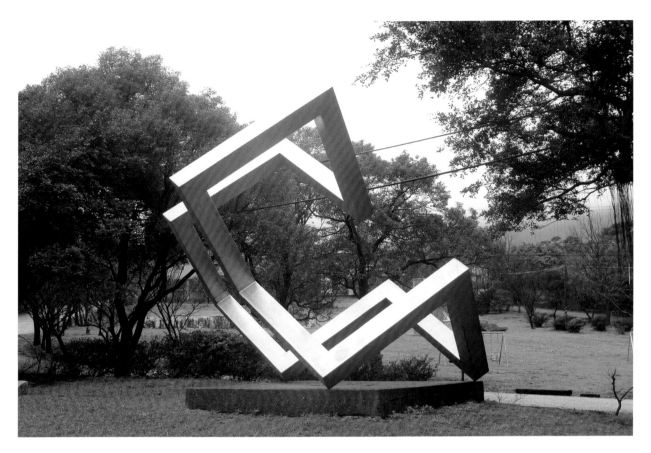

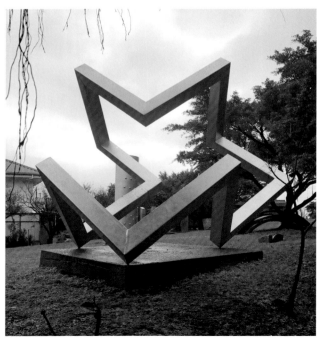

享。社區中住著李再鈐另一位好友，就是著名藝術家朱為白，兩人比鄰而居，各自擁有一方藝術世界好不快活；再翻過另一個山頭，有雕塑家王秀杞住在陽明山，也是這一區的另一個藝術基地。

李再鈐所居住的山上社區，安靜寬敞，抬頭仰望大屯山脈雲山霧照，山嵐霞彩氣象萬千，俯視金山海邊碧波萬頃，心胸開朗。常常在黎明破曉前，李再鈐摸黑一個人開車從山上駛到海邊，赤足在海邊漫步，迎接朝陽旭日東昇，李再鈐熱愛看到太陽緩緩從海中升起，他形容那種喜悅奇妙，幾乎是

他對生命的加值能源，直到萬丈金光天大亮，吃完早餐再回山上看書、畫畫、構思新作品、寫文章……，有時傍晚興起，邀約三五好友開車下山，到海邊目送落日，並找個好館子大夥兒聚餐；有時他從清晨就留在海邊畫畫、寫詩、喝咖啡一整天；還有時去工廠做作品、安排公共藝術

[左頁二圖]
李再鈐　品　2007　不鏽鋼
400×400×450cm（藝術家出版社攝）

李再鈐的速寫作品，紀錄在海邊看到的釣客。（翻拍自《即興八九》）

李再鈐經常於清晨到住家附近的金山海邊觀賞日出、散步並做速寫。

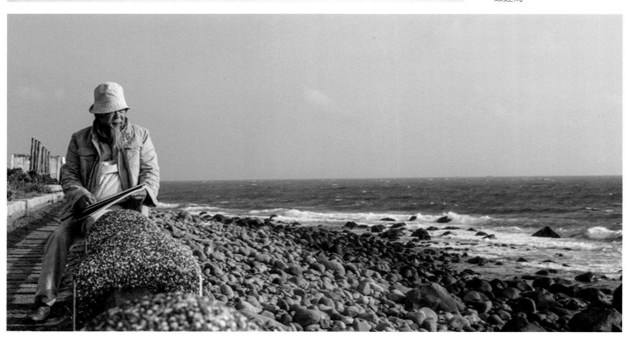

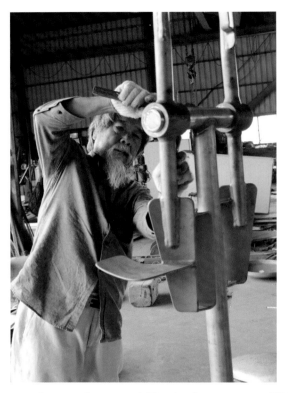

製作或展覽事務；有時學生來訪，在草坪上師生漫步賞花談藝，生活安排得充實而逍遙。李再鈐人在深山住，客尋千里來，生活是清靜又不孤寂的。

李再鈐在屋前築構了一排玻璃花房，裡面放置了植物和雕塑，他最喜歡在花房藤椅上閱讀思考用餐。繞過花房是溫泉浴室，雖是室內，卻可邊泡溫泉、邊看星星月亮，生活中有勤奮也有放鬆，這大概也是李再鈐的養生之道吧！李再鈐喜歡植物，花了很多時間自己接枝、培育新品種的茶花、實驗植物生長繁殖的品項變化，他認為自己園藝方面不太成功，但朋友都認為美極清雅。李再鈐一定喜歡植物，不然三個孩子怎會用「林、季、桑」作命名呢？朋友問他：這麼好的地方怎麼不養隻狗呢？李

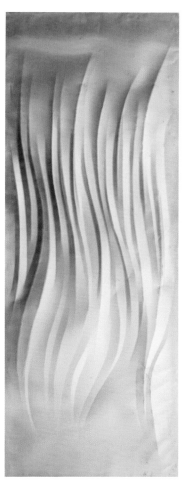

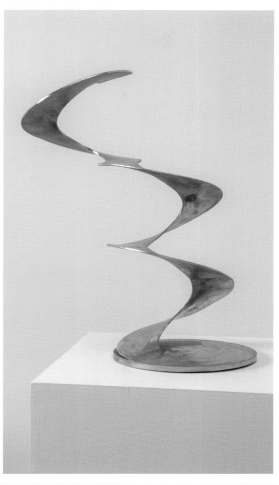

[左頁上圖]
持續創作不輟的李再鈐，至今
仍會到工廠親自操刀作品細
節。

[左頁下圖]
布置著植物、作品與收藏的玻
璃花房，是李再鈐最喜歡的家
中一隅。（洪婉馨攝）

[左圖]
李再鈐　溫泉　2001　鋁板
110×30cm

[右圖]
李再鈐　煙　2016　不鏽鋼
46.5×40×23cm

李再鈐家中可仰望星空的溫泉
浴室，左為作品〈背叛〉。
（王庭玫攝）

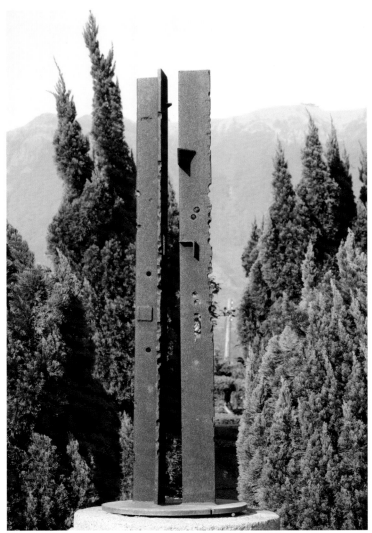

喜愛植物的李再鈐，速寫自己親手栽植的花草。
（翻攝自《即興八九》）

[左上圖]

李再鈐　矗　2003　鐵　120×30×30cm

[左下圖]

李再鈐　荒原　2002　木、麻繩　30×72×4cm

再鈐說禁不起再傷心了。

　　房子周圍的草坪定期找人整理，建築也花了相當心思去布置修繕，乾淨雅緻又敞亮，他對生活環境的美感非常用心，真看不出是一位九十一歲獨居長者的家！唯獨他對飲食不講究，一個饅頭也可以度一餐，他可以在視覺上奢華，也可以在物質上簡約，簞食瓢飲樂在其

[上圖]

李再鈐　巧克力與奶油　2003
木片、樹脂　90×150cm

[下圖]

李再鈐　失修　2003
木片、畫布　50×110cm

中。新訪客初次光臨李再鈐的家，其實不必問門牌號碼，只要尋著社區

內的戶外雕塑，一件一件走過草坪逐一觀看，直到最精彩最美的那一宅

邸就是李再鈐的家了。這棟小洋房已經有了私人美術館的氣勢，傲然獨

立在群山峰巒中面對著無言的天地，散發出人文風采晶瑩的光輝。

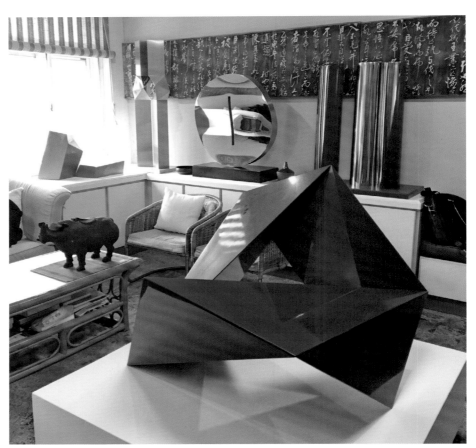

李再鈐用心經營家中環境，
屋裡隨處可見歷年的創作結
晶。（洪婉馨攝）

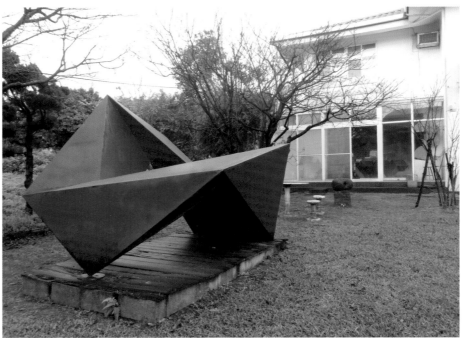

李再鈐的雕塑作品，是社區
裡的藝術亮點。（藝術家出
版社攝）

關懷寬廣、傳承啟發

　　在金山住處並沒有焊接鋸切的雕塑工作環境，李再鈴在家中工作室只有製作小模型、寫書法、繪畫、畫設計圖的空間；他平常看書、寫稿、寫詩、思考，在室內室外都展示自己的作品，觀看作品與環境互動，觀看作品與四季晝夜光線和大自然的互動，也觀看周圍鄰居和訪客與作品的互動，就這樣鄰居也樂於看到環境中有雕塑之美，整個社區看起來就像一座雕塑公園。

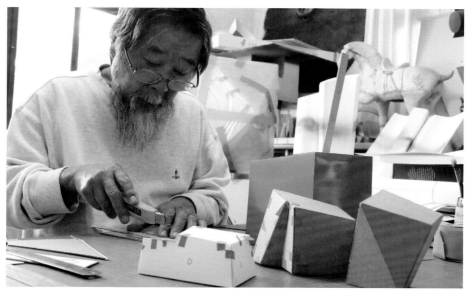

李再鈴常在家中工作室製作作品的小模型。

[下左圖]
李再鈴的書房一景，水墨畫作是其近作。（王庭玫攝，2018）

[下右圖]
李再鈴贈字給老友花蓮雕塑家詹文魁（右）。

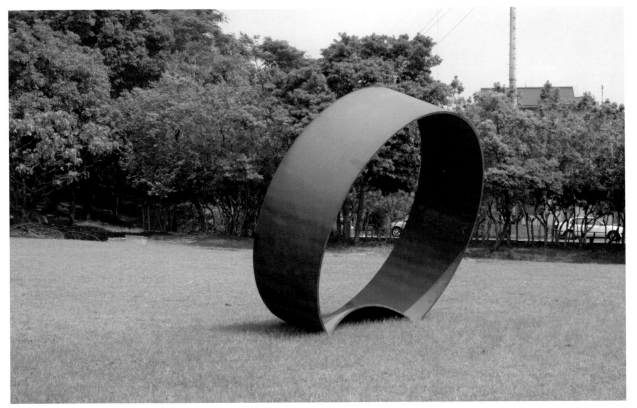

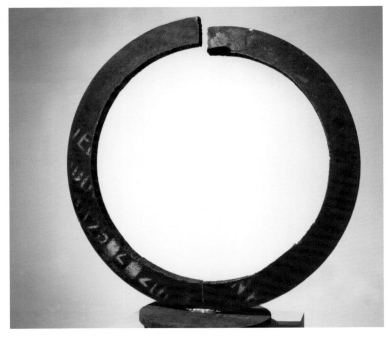

[上圖] 李再鈐　戒　2007　鐵　300×60×300cm
[下圖] 李再鈐　金鋼圈　2008　鋼鐵　高93cm

李再鈐並沒有在大學教雕塑，但曾在文化大學及銘傳大學教授設計課程。他觀察到臺灣的大專院校美術系中，願意學雕塑的年輕人愈來愈少了，為什麼？雕塑是辛苦的，場地、材料、工具、體力……都有一定的要求，現在科技影像、多媒體、電腦方面的學生卻是逐年增加，實質材料和生活經驗結合的雕塑，往往令年輕人卻步，虛擬世界卻引人入勝，例如：國立臺南藝術大學有絕佳的雕塑教室和廠房，卻苦

於招不到學生，目前只有位於新北市的國立臺灣藝術大學雕塑系正常招生教學。現在的年輕人成長過程中，與材質接觸的經驗很少，生活體驗不足，然而生活中很多智慧是書本中沒有教的。1968年文化大學家政系陶太庚系主任，曾經聘請李再鈐教授家庭工藝與室內設計課程，後來要提教授升等時，當時教育部要求論文著作，不允許以創作個展送審，李

[上圖]
李再鈐　跳石子　2008
不鏽鋼烤漆

[下圖]
李再鈐　跳石　2002
保麗龍、沙、木板
90×240cm

139

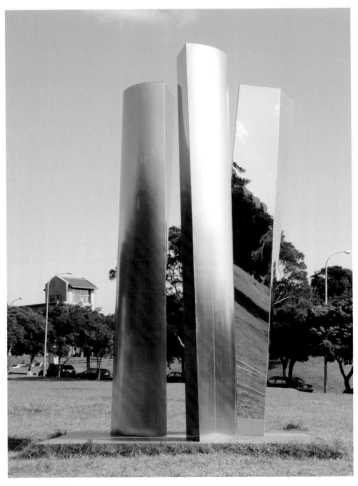

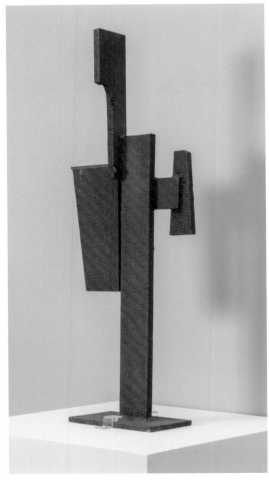

[左圖]
李再鈐　聚　2007　不鏽鋼
450×200×210cm

[右圖]
李再鈐　卸下　2009　鐵
94×36×22cm

再鈐覺得不合理，拒絕提升等，也就不教了。

　　他除了做設計、教書、創作之外，之前經濟部常委託李再鈐在世界各國大型博覽會為臺灣館設計展場，當時臺灣正值經濟起飛，經濟部不斷推出新產品到世界市場，臺灣賺了許多錢也極需人才，但那時候李再鈐因為早年學潮，仍然受警備總部限制出國，往往需要經濟部再出公文向警總擔保，才允許放行。有一次，李再鈐被經濟部派去日本研習，同行有八位設計師，其他七位都上飛機了，只有李再鈐被限制出境，後來雖也放行了但受盡了折騰。

　　李再鈐九十一高齡獨自生活，他在〈雕塑老人言〉文章中說：「人老了，自然被列名臺灣前輩雕塑家，無可敬，只是仍能兢兢於本業、

雕塑老人言

八九高齡.我早已是爺々級的老藝匠.老雕塑工作者。

人老了.自然枝列名台灣前輩雕塑家.無可敬.只是仍能兢兢於本業.孜孜於創作.堪可自慰而已。

妻兒老小們都稱我老師傅.老螞蟻一個勤奮的老匠人。

我不擅於自我頭露.卻也不蓄意隱匿.玩展覽.像賭博.常輸不贏.過癮了無悔!

作品我著重質樸真實.不刻意求工不墨守成規.不拘泥風格.不局限題材.一切隨興.順乎自然。

「自然」.從原始生命的胚胎.到宇宙萬物的構成.過程規律和組合秩序.都在「幾何原本」中窺見其存在.絕對的真與美.絕對的自然。

也在「形與數」的關係中.体認到幾何造形的和諧.穩定.純粹.和數學美學的精準.確切.明淨.無須辯證.喧嚷.這是創作理念的個人選擇.贊同不?欣賞不?聽憑尊便。

創作与觀賞均屬自由.自古皆然.正是藝術最珍貴和最崇高之處無可置疑.拙作中.看似理性超越感性.我要說:你可以將感情注滿在你的作品中而我為何不可以將感情抽離作品.抽得一乾二淨.感情多寡.無關宏旨.只是單純的造形邏輯.真与美的不同認知与抱持。

現代藝術.無分東方与西太.過去与現世.沒有新舊的旦別.也沒有時空的隔阂。

上世紀新興的抽象藝術和最低限主義藝術.無形無象.極簡的造形風格.恰似釋道的「空与無」。

而「低限」.「無限」迄今無解的數學難題.也与宗教.哲學和美學糾纏不清.立体造形藝術軋一角.仍難以視覺效能整定.只是藝術家也有发言的機會和自我表達的權利。

而我較肯定是近代工業資訊和數位科技也將涉足藝術圈.发揮特效.有助於現代藝術展現更多新風貌.不是壞事。

信不?等々瞧!

再鈐 謹識并書

二○一六.六.十五.

2016年，李再鈐寫下的〈雕塑老人言〉。

孜孜於創作……妻兒老小都稱我老師傅、老螞蟻，一個勤奮的老匠人，……」。

　　他不倚老賣老，永遠勤奮自立，不怕辛苦，活著一天就有理想進步充實，這種珍惜時光、認真生活的態度，就是《易經》「天行健，君子以自強不息」的寫照，充滿正面能量。

　　2016年，臺灣創價學會為李再鈐辦了西海岸四地聯合個展之後，又辦了東海岸臺東、花蓮、羅東三地的巡迴個人展覽，全臺灣沿海岸繞了

向歲月致敬——〈人生的鋼鐵墊板——久拾懷往〉

　　2017年，九十歲仍創作不輟的李再鈐應東和鋼鐵文化基金會邀請，至苗栗參加第5屆「東和鋼鐵國際藝術家駐廠創作計畫」，以廢鋼材料創作出一系列立體作品。

　　其中作品〈人生的鋼鐵墊板——久拾懷往〉，為李再鈐回顧其九十載光陰的視覺化呈現，他將具代表意義的不同物件排列置放在鋼板上，呈現其生命不同階段的心境風景，十年一板，九件一組，透過創作與回憶對話，銘刻一生至今的歲月點滴。

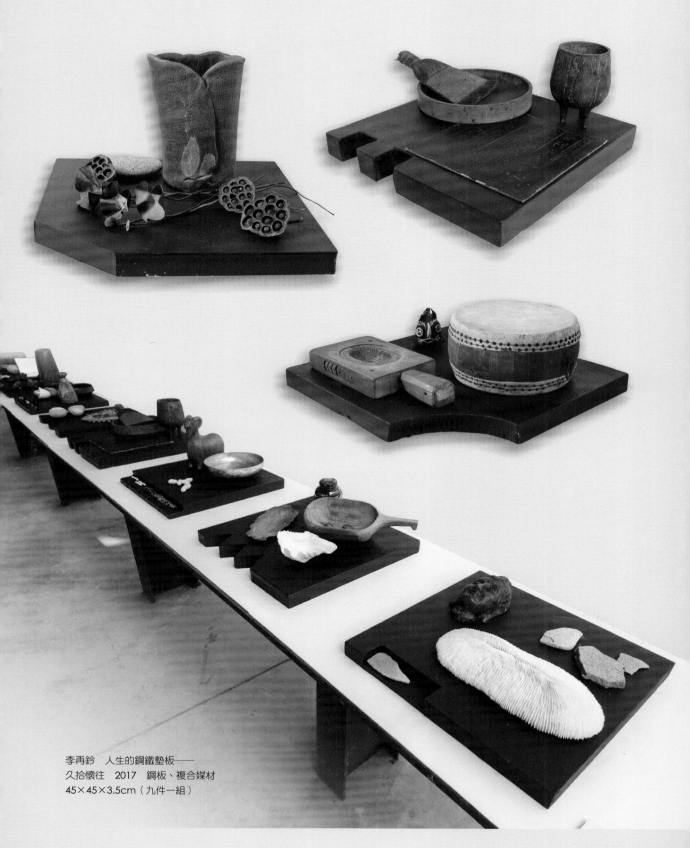

李再鈐　人生的鋼鐵墊板——
久拾懷往　2017　鋼板、複合媒材
45×45×3.5cm（九件一組）

143

[上圖] 2015年，李再鈴（中）於創價學會展覽前，與長子李林（左）、長孫李朋（右）祖孫三代攜手合作協力打包作品。
[下左圖] 夫人李蕙蘋（前排白髮女士），於2016年李再鈴在創價臺北藝文中心個展開幕時，與所屬合唱團表演助興。
[下右圖] 小提琴演奏家李季（李再鈴次子），於2016年李再鈴在創價臺北藝文中心個展開幕時為父親演奏。

李再鈐與長子李林。
（王庭玫攝，2018）

一圈，要向一生投入雕塑藝術的李再鈐致敬。而之後他仍沒有退休，沒讓自己有退步的可能，九十歲高齡仍然持續創作。2017年，東和鋼鐵文化基金會邀請李再鈐駐廠創作，他起初考慮到年齡、體力承受問題，但他看到藝術基地中堆積如山的廢鐵、井然有序的 H 形鋼倉儲和巨量出貨，以及完整的機械設備時，內心激動令創作力大爆發，毅然接受邀請。

全程駐村共計四十五天，除例假日外，李再鈐全心投入，長子李林隨同照料。鋼鐵藝術的創作沉重辛苦，他們在烈日下爬廢鐵山，挖掘奇譎怪異、造型韻味天成的廢鐵，父子二人揮汗如雨但樂在其中，沉浸在努力投入創作的氛圍。那段駐廠時間，李再鈐完成了大小四十件雕塑作品，像是暢快享用了一席奢華無比的鋼鐵盛宴，父子二人親情與心志能藉藝術共通共鳴，真的是一個人倫更高層次的幸福。

李再鈐走出一條自己的雕塑之路，他有感於臺灣雕塑人口的稀少和民眾的不了解，早在1960年代他就有心推廣。臺灣一直受日本影響，雕塑多以人物具象為主。因為雕塑技術門檻高、工作辛苦，人才養成不

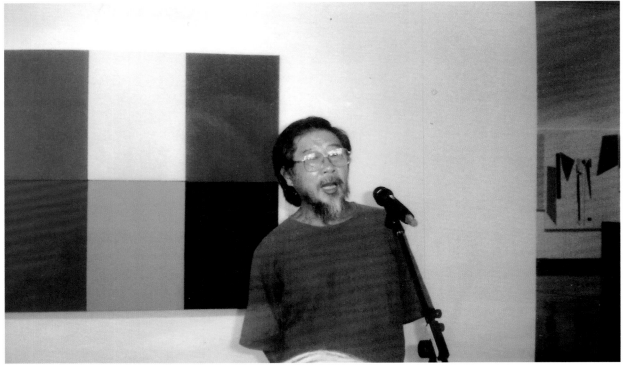

易，當時臺灣藝術界也不了解，因為不夠懂就越加忽視，甚至推行十多屆的「北市美展」不知何故，也取消了雕塑競獎，把雕塑項目整個刪除了，這使少數作雕塑的年輕藝術家更缺少表現的舞臺了。

直到1970年代，李再鈐、楊英風、陳庭詩、朱銘、邱煥堂、郭清治等人組成「五行雕塑小集」，推廣現代雕塑造形新觀念，李再鈐回憶道：某日楊英風打電話來約他喝咖啡，他一去看大夥都在場，聊著聊著楊英風提議組個雕塑團體，「五行雕塑小集」就這樣誕生了。「五行雕塑」之名，採取陰陽五行「金、木、水、火、土」宇宙生命五元素，五行之中不分高低，獨立又相連；另一方面，雕塑的材質與精神意念，又比其他藝術更接近金、木、水、火、土。這個團體形式規章，不標榜風格思想，就是以推動和闡揚現代雕塑之美為目的。

1975年，「五行雕塑小集」的第一屆展出在臺北國立歷史博物館舉行，給予社會相當震撼，衝破人們對傳統封閉式雕像的陳腐觀念，使臺

[左頁上圖]
1986年，李再鈐（左2）於雄獅畫廊舉行第二次雕塑個展，當時臺北市市長許水德（左3）到場參觀，李賢文（左4）陪同講解，左一為李再鈐夫人。

[左頁下圖]
2004年，李再鈐於臺北市立美術館舉行「幾何·抽象·詩情」聯展時致詞情形。

1986年五行雕塑小集展覽時的展覽圖冊。（藝術家出版社攝）

[左圖]
李再鈐　重疊的背脊　1975　塑膠管貼相紙　120×60×60cm

147

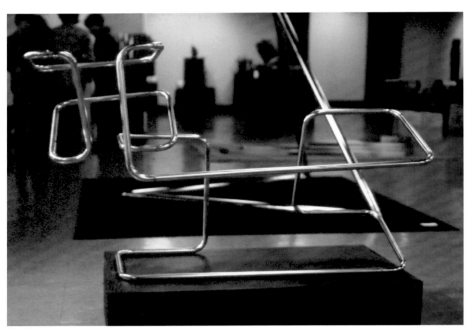

李再鈐　直角變化　1975
不鏽鋼管　100×150×60cm

2000年前後，李再鈐在金山雕
塑工作室與學員講解造形要義
時留影。

灣雕塑展開了新的一頁。「五行雕塑小集」到全省巡迴展出，更與國外
交流，對臺灣現代雕塑有拓荒的貢獻。李再鈐以寬廣之心關懷臺灣文化
藝術，真正傳承、啟發了後輩往前努力的方向。

　　李再鈐也有個別跟他學習的學生，他不限制學生，只教給觀念和鼓

勵，凡是上山拜訪求教的都熱心指導。他也熱心參與金山地方文化改造活動，社區教室每次有舉辦雕塑體驗或正式課程，他一定撥出時間參與，甚至國中、高中生安排校外教學拜訪請益，他也歡迎跟年輕孩子聊天，分享美感經驗、建立欣賞藝術的觀念。李再鈐的客廳中放置了一個古怪的人像雕塑，是他的學生金宜鈴雕的〈老師頭像〉，李再鈐說這是一個有才華又用功的學生，作品氣質總是那麼憂鬱頹廢。李再鈐鼓勵學生找到自己的風格，從不干預，學生要從跟老師的互動主動去追求體會，最好的老師應不控制學生，最好的學生也不依賴老師，而他口中最「好」的學生，竟然是跟老師「很不一樣」的。

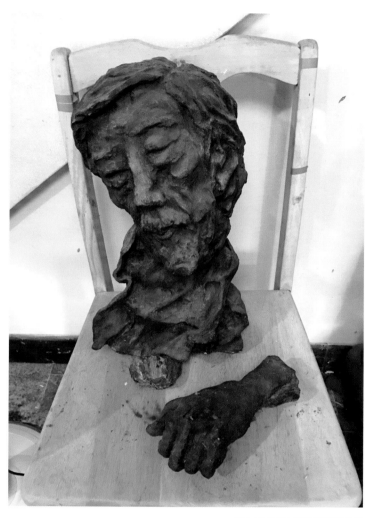

學生金宜鈴所雕塑的李再鈐老師頭像。（藝術家出版社攝，2018）

李再鈐的大兒子李林作設計、也做雕塑，做父親的對他完全隨興發展；次子李季是小提琴家留學巴黎，女兒李桑是手工書的藝術家，孫子孫女都學藝術，做的是多媒體方面的創作。李再鈐認為從事藝術，必須以遊戲玩一玩之心去進入，不能有目的性，也不必有功利性，先能夠享受遊戲的過程，再演變成享受工作過程，多年累積之後，才談得上有一點點成就。

問到李再鈐這九十歲以來，一生中最快樂的事情是什麼？他毫不猶豫說是創作作品的過程，和作品完成時一霎那的感覺，他說作品都是為自己做的，雖然日後被放在任何場所，但那都不重要了。他目前手中仍在製作的是臺南市美術館的大型雕塑，前幾日公共藝術評審團的幾位

李再鈴　非存在的存在空間
2016　鐵板烤漆
100.5×114×52.2cm

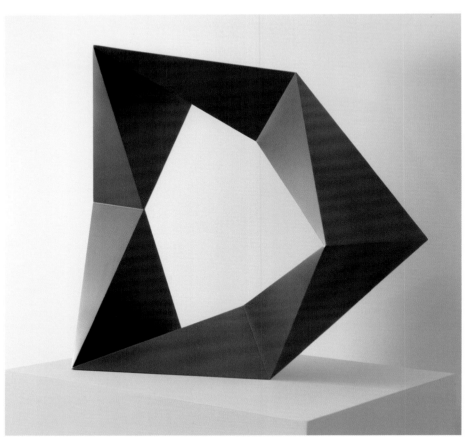

李再鈴　大氣塵　2014
木浮雕　19×130×249.3cm

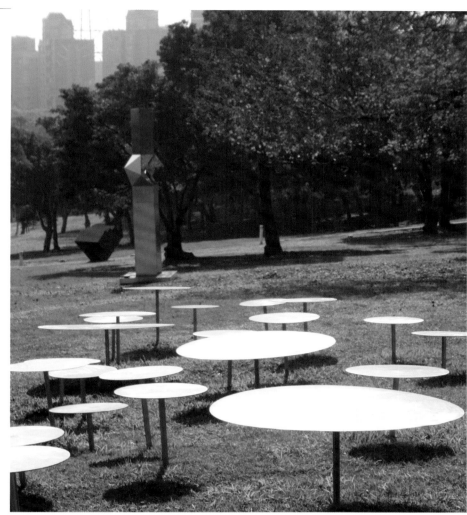

[本頁二圖]
李再鈐 浮 2016 不鏽鋼
尺寸依場地而定

[右頁上圖]
李再鈐（左）於金山自家庭院草坪排列作品準備拍照，女兒李桑（右）及女婿廖宏周協助擺放。

[右頁下圖]
李再鈐　吻　2016　不鏽鋼
70×29×19.5cm

成員來作第一期勘驗，要視察作品進度，李再鈐說：「臺南沒有我的作品，但我也不一定希望要放在哪裡，我不是為任何地方做作品的，我為我自己做的，首先最困難的是讓我自己滿意。」他認為自己不是多產量的藝術家，「我的作品很少，真的不多」，但是每一件都令人矚目。

兩年前大陸蘭州有一個藝術計畫，在沿著黃河兩岸的40公里範圍，建一個雕塑公園，來函邀請李再鈐提出一件作品，但是近半年來忽然沒有下文了，一切邀請計畫沒有進展、斷了音訊，李再鈐笑談此事，包容一切不強求。他說最想做而且想了很久的心願是寫一本《中國雕塑史》，在雕塑的論壇上表達中國人的發言權和脈絡觀點，現在已經寫了一半了，人們要拭目以待。

綜觀李再鈐的創作歷程，都是順應環境不刻意強求，他在職場上學習、在工作上自我充實，在街市塵囂中俯拾靈感及資源。他從生活中尋找美感樂趣和創意亮點，看似隨和但自我獨立堅定，有所堅持卻又寬厚圓融。當年的退學和窮困沒有難倒他，後來在設計界業務富足亨通，

2013年，李再鈐與家人合影。後排左起：女兒李桑、女婿廖弘周、次子李季、次媳許美雪、長媳陳蕙翠、長子李林、長孫李朋、長孫媳王婷瑩，前排左起：李再鈐、夫人李蕙蘋、孫女李亞。

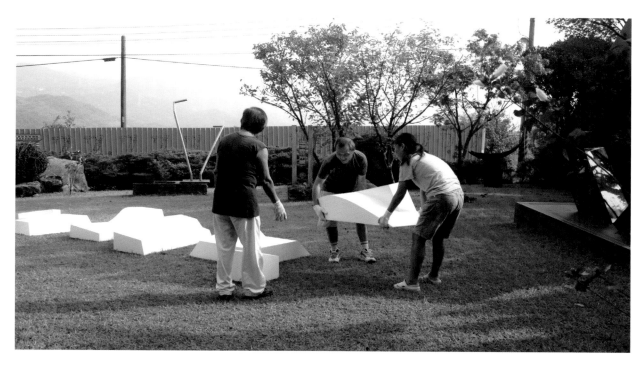

也沒有改變他追求藝術之志向；他創作絕對理性，文字書寫感性細膩；他不斷想回大陸，卻把生命最精華的歲月，深深扎根耕耘，貢獻在臺灣山海之間的土壤中。

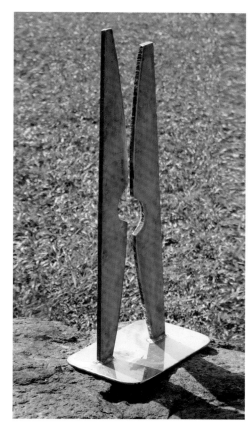

低限無限，體證人生哲理

　　九十一歲的李再鈐，在金山山上住了三十一年，這裡海拔300公尺、北海岸波濤拍岸，山海環抱著他，他自己買菜、做飯、洗碗、洗衣、創作畫畫，獨立生活不依賴晚輩，兒媳住在三芝，週末來探訪老爸；太太喜歡熱鬧，住臺北與朋友交流互動很方便，師母說：「我們不一樣，他喜歡山，山上沒有圍牆，整個他看得到的大天大山都是他的家……，我喜歡人，我看得到的熱鬧熙攘人群都是我的家人。」一家人不住一起，各自擁有一方天地，遙遙相互關心，獨立又不互相干涉。遇到李

李再鈴　空即是色　2017
鐵　230×80×80cm
（2017年東和鋼鐵駐廠作
品）

[右頁上左圖]
李再鈴　空格三角柱組
2017　鐵
245×52×52cm、
245×73×73cm、
245× 64×64cm
（三件一組，2017年東和
鋼鐵駐廠作品）

[右頁上右圖]
2018年8月，李再鈴於臺
北當代藝術館「低限命
題・感性空間」東和鋼鐵
國際藝術家駐廠創作展開
幕時致詞。（王庭玫攝）

[右頁下圖]
李再鈴　願為連理樹
2017　鐵　尺寸未詳
（2017年東和鋼鐵駐廠作
品）

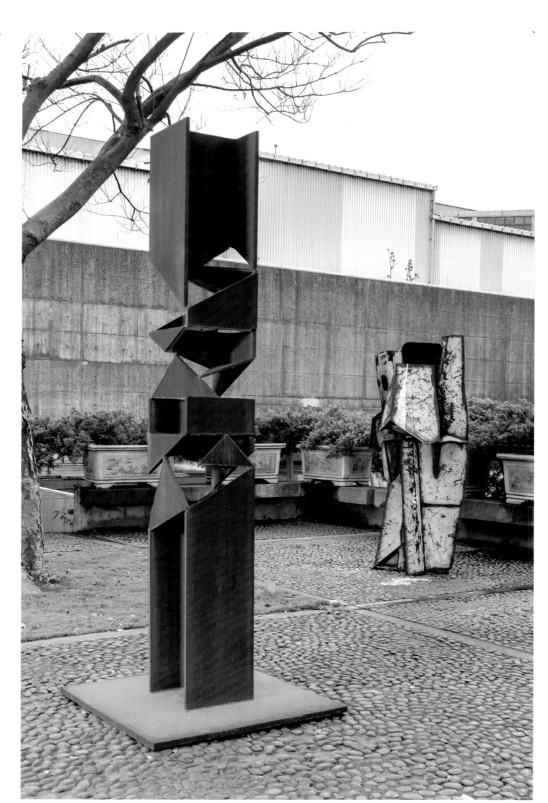

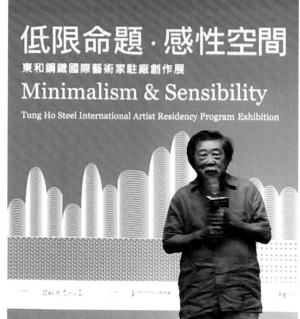

低限命題・感性空間
東和鋼鐵國際藝術家駐廠創作展
Minimalism & Sensibility
Tung Ho Steel International Artist Residency Program Exhibition

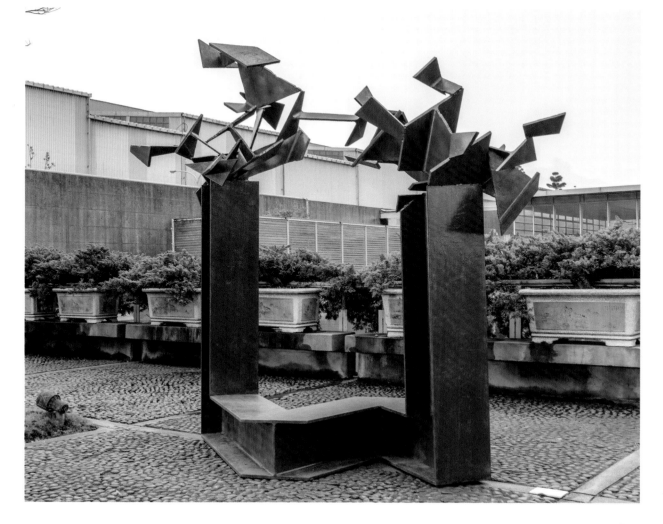

李再鈴　一對　2016　不鏽鋼
70×150×30cm

李再鈴　大山　2016　木材
52.3×44×26cm

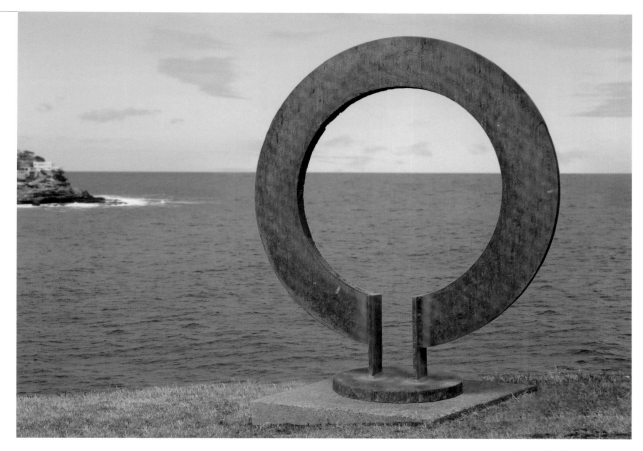

李再鈞　鐵金剛　2016　鐵
92.8×81×33cm

再鈞要出他的八十文鈔《鐵屑塵土雕塑談》時，一家人凝聚熱情大力支持，女兒幫忙打字，兒子、孫女協助美編，學生校對，友人寫序；詩集《〝你的雕塑〞我的詩》，也是孫女把他的手稿一一整理付印，祖孫玩起寫字遊戲。低限人生，無限溫馨；低限生活，無限創意，是否這也是李再鈞「低限的無限」的實踐？是否也是雕塑家背後真正的人生哲理體會呢？

　　其實藝術是沒有得失、沒有政治立場算計的，也只有偉大的文化內涵才能夠收服藝術家的心。「我是無所謂的」，「我是不在乎的」李再鈞笑容瀟灑什麼都不怕。九十歲後仍一人獨居在金山天籟峰上，黑夜中、大霧裡，他熟練山路獨自開車心不驚，山居遇風狂雨驟，他安然泡著溫泉無憂無慮，他一個人在寒露破曉時分赤足漫步海灘迎旭日、觀山嵐、看潮汐。他歷經動盪的大時代風風雨雨，人生的大風大浪都走過來了，談笑帶過，人生一如拈花，依然含笑無畏，這也是因為低限，所以無限的最好詮釋。

李再鈐生平年表

1928	· 一歲。出生於福建仙遊書畫世家，叔祖父李霞為福建著名人物畫家，當年東渡來臺，寓居新竹，對臺灣繪畫界影響深遠。父親李璧也為書畫家，隨叔父渡臺。母親為洪春治。兄弟有三人，排行長子。
1933-46	· 六至十九歲。小學時值對日抗戰期間，家庭生活變動甚巨，曾就讀多所學校，初中就讀仙遊縣中，高中為省立仙高。
1948	· 二十一歲。隻身來臺，就讀於臺灣省立師範學院 (今國立臺灣師範大學) 藝術系。
1950	· 二十三歲。受「四六事件」牽連而遭臺灣省立師範學院退學。
1951	· 二十四歲。擔任印染工廠布紋圖案設計師，直至1957年。
1955	· 二十八歲。與李蕙蘋女士結為連理。
1957	· 三十歲。長子李林出生。 · 進入「臺灣手工業推廣中心」服務，從事工藝設計及產品開發至1968年。
1959	· 三十二歲。次子李季出生。
1962	· 三十五歲。與同學王建柱、陳登瑞等，籌設六藝設計公司。
1963	· 三十六歲。女兒李桑出生。 · 創作第一件立體焊鐵作品，題為〈夜行的盲人〉及磨石子壁雕〈無題〉，開始創作現代藝術，並持續迄今。
1966-70	· 三十九至四十三歲。受政府聘僱，多次擔任國際商業展覽館與商品陳列設計師。 · 造訪日本、美國、澳洲與歐洲各國，每到一處必至當地美術館看展，觀摩當代藝術作品。
1968	· 四十一歲。任職於中國文化大學，教授設計課程直至1972年。
1969	· 四十二歲。首次個展「李再鈐作品近作展」於臺北凌雲藝廊舉行。
1969-73	· 四十二歲至四十六歲。參加臺北國立歷史博物館「國際造型藝術家環太平洋巡迴展」、現代畫廊「臺灣現代美術聯展」、良氏畫廊「六人夏展」、凌雲畫廊「現代美展」。
1972	· 四十五歲。任教於銘傳商業專科學校 (今銘傳大學)，教授商業設計課程直至1984年。
1975	· 四十八歲。與楊英風、陳庭詩、朱銘、邱煥堂、吳兆賢等當代雕塑藝術家成立「五行雕塑小集」並於臺北國立歷史博物館國家畫廊舉辦首屆「五行雕塑小集」展。 · 著作《希臘雕刻》出版。
1981	· 五十四歲。雕塑個展於臺北版畫家畫廊。 · 參加臺北國立歷史博物館「國際造型藝術家亞洲巡迴展」、玄門藝術中心「現代雕塑五行展」。
1983	· 五十六歲。參加第2屆「五行雕塑小集聯展」、「臺北市立美術館開幕展」。
1985	· 五十八歲。參加臺北市立美術館開幕展之作品〈低限的無限〉，被一退伍老兵誣指「從某個角度看似一顆紅星」，美術館代館長蘇瑞屏未經作者同意即下令以噴漆將原本紅色的作品換漆成銀白色，輿論譁然。李再鈐以侵犯創作權與藝術尊嚴為由數度抗議，最後由監察院函臺北市政府將作品改回紅色。此次「紅色」事件反映當時臺灣社會環境對藝術認知的低落，經過媒體披露，此後以非藝術性理由干涉創作的現象鮮少發生，成功捍衛藝術家的創作獨立地位。 · 參加高雄山美術館「兩岸名家雕塑交流展」。
1986	· 五十九歲。參加由金陵藝術中心主辦的第3屆「五行雕塑小集展」，作品巡迴全臺十六個縣市展出。 · 〈低限的無限〉移置國泰建設民生東路環宇大樓中庭陳列。 · 受邀製作中原大學三十週年校慶紀念雕塑〈合〉。 · 於臺北雄獅畫廊舉行雕塑個展。
1987	· 六十歲。連續九年赴中國大陸作計畫性文化古蹟探訪與考察。
1988	· 六十一歲。《探親探藝》出版。
1991	· 六十四歲。〈虛實之間〉獲高雄市立美術館及福華飯店典藏。
1992	· 六十五歲。《人生花園》出版。 · 由遠東企業集團邀請，創作元智大學三周年校慶大型戶外紀念雕塑〈無限延續〉。
1993	· 六十六歲。〈元〉獲國立臺灣美術館典藏。
1994	· 六十七歲。〈你的雕塑No.1〉獲國立臺灣美術館典藏。

1998	· 七十一歲。著作《中國佛教雕塑》問市，由國立歷史博物館出版。
	· 作品〈二而不二〉應邀參加高雄市立美術館舉辦「國際雕塑鉅作戶外展」。
1999	· 七十二歲。參加新加坡「國際造形藝術展」。
2001	· 七十四歲。個展「生活‧藝術空間展」於新北市金山藝術生活空間舉行。
2003	· 七十六歲。〈紅不讓〉獲臺北市立美術館典藏。
2006	· 七十九歲。參加臺北大趨勢畫廊「天地原道──臺灣戰後抽象雕塑評選」。
2007	· 八十歲。參加2007年「藝術北京」當代藝術博覽會、上海當代藝術博覽會。
2008	· 八十一歲。個展「哲理與詩情──李再鈐八十雕塑展」於臺北關渡美術館舉行。
	· 《鐵屑塵土雕塑談──李再鈐八十文鈔》出版。
	· 參加2008年臺北國際藝術博覽會。
2009	· 八十二歲。個展「鐵屑‧塵土──2009李再鈐雕塑個展」於臺北大趨勢畫廊舉行。
	· 參加2009年上海當代藝術博覽會。
2010	· 八十三歲。參加2010年臺北國際藝術博覽會。
2011	· 八十四歲。參加大趨勢畫廊聯展「形色版圖──抽象藝術五人展」、「雕火──焊接藝術」。
2013	· 八十六歲。出版藝術詩集《"你的雕塑"我的詩》。
2014	· 八十七歲。參加新北市朱銘美術館聯展「『破』與『立』──五行雕塑小集」。
2015	· 八十八歲。應邀參加臺北中山堂「向大師致敬──臺灣前輩雕塑十一家大展」。
2016	· 八十九歲。應臺灣創價學會之邀，舉辦「低限無限‧即興89──李再鈐雕塑展」，於臺北、臺中、雲林、高雄等藝文中心巡迴展出。
	· 展覽圖錄《低限無限‧即興八九》由臺灣創價學會出版。
	· 詩文與速寫圖集《即興八九》出版。
2017	· 九十歲。應東和鋼鐵文化基金會邀請，至苗栗廠參加第5屆「東和鋼鐵國際藝術家駐廠創作計畫」，進駐苗栗廠進行為期四十五天之焊鐵雕塑活動。
	· 參加美國康乃爾大學強生美術館「悚憶：解‧紛──解嚴與臺灣當代藝術展」。
	· 臺北市立美術館聯展「空間行板：館藏作品選」。
	· 〈自強不息〉為國立臺灣大學典藏，是以該校綜合教學館為創作主題的公共藝術。
2018	· 九十一歲。參加於臺北當代藝術館舉行之「低限命題‧感性空間」東和鋼鐵國際藝術家駐廠創作展。
	· 《家庭美術館──美術家傳記叢書──低限‧無限‧李再鈐》出版。

▋參考資料

· 江衍疇著，《臺灣現代美術大系──抽象構成雕塑》，臺北：藝術家出版社，2004。
· 李再鈐編著，《希臘雕刻》，臺北：雄獅圖書公司，1976.4。
· 李再鈐，《探親探藝》，臺北：雄獅美術，1988.7。
· 李再鈐，《鐵屑塵土雕塑談──李再鈐八十文鈔》，臺北：雄獅美術，2008。
· 李再鈐，《"你的雕塑"我的詩》，2014。
· 李再鈐，《即興八九》，2016。
· 李再鈐，《李再鈐雕塑展：低限無限‧即興八九》，臺北：臺灣創價學會，2016。
· 李再鈐，〈只緣身在此山中──駐廠創作感言〉，2017。
· 陳譽仁，〈在純藝術與應用藝術之間：李再鈐的〈低限的無限〉〉，《雕塑研究》，第三期，2009.9，頁183-209。
· 國立歷史博物館，《李霞的人物畫研究》，臺北：國立歷史博物館，2007。
· 劉永仁，《非形之形：臺灣抽象藝術》，臺北：臺北市立美術館，2012。

▋感謝：本書承蒙李再鈐先生授權圖片，以及李林先生、關渡美術館王麗雅小姐、藝術家出版社等，提供圖片及相關資料及協助，特此致謝。

家庭美術館／美術家傳記叢書

低限・無限・李再鈐

劉永仁／著

 國立台灣美術館 策劃　藝術家 執行

發 行 人｜陳昭榮
出 版 者｜國立臺灣美術館
地　　址｜403 臺中市西區五權西路一段 2 號
電　　話｜（04）2372-3552
網　　址｜www.ntmofa.gov.tw
策　　劃｜林明賢、何政廣
審查委員｜蕭瓊瑞、廖新田、謝東山、白適銘、廖仁義
　　　　｜陳瑞文、黃冬富、賴明珠、顏娟英、林素幸
　　　　｜石瑞仁、林保堯、楊永源、潘小雪
執　　行｜林振莖
編輯製作｜藝術家出版社
　　　　｜臺北市金山南路（藝術家路）二段 165 號 6 樓
　　　　｜電話：（02）2388-6715・2388-6716
　　　　｜傳真：（02）2396-5708
編輯顧問｜王秀雄、謝里法、黃光男、林柏亭、蕭瓊瑞
總 編 輯｜何政廣
編務總監｜王庭玫
數位後製總監｜陳奕愷
數位後製執行｜陳全明
文圖編採｜洪婉馨、朱珮儀、蔣嘉惠
美術編輯｜王孝�、吳心如、廖婉君、郭秀佩、張娟如、柯美麗
行銷總監｜黃淑瑛
行政經理｜陳慧蘭
企劃專員｜徐曼淳、朱惠慈、裴玳瑗

總 經 銷｜時報文化出版企業股份有限公司
倉　　庫｜桃園市龜山區萬壽路二段 351 號
電　　話｜（02）2306-6842

南部區域代理｜臺南市西門路一段 223 巷 10 弄 26 號
　　　　　｜電話：（06）261-7268
　　　　　｜傳真：（06）263-7698
製版印刷｜欣佑彩色製版印刷股份有限公司
裝　　訂｜聿成裝訂股份有限公司
電子出版團隊｜圓滿數位科技有限公司

初　　版｜2018 年 10 月
定　　價｜新臺幣 600 元

統一編號 GPN　1010701472
ISBN　978-986-05-6715-1

法律顧問　蕭雄淋

國家圖書館出版品預行編目資料

低限・無限・李再鈐／劉永仁 著
-- 初版 -- 臺中市：國立臺灣美術館，2018.10
160面：19×26公分 （家庭美術館）

ISBN　978-986-05-6715-1　（平裝）

1.李再鈐　2.雕塑家　3.臺灣傳記

930.9933　　　　　　　　　　107015032

版權所有，未經許可禁止翻印或轉載
行政院新聞局出版事業登記證局版臺業字第 1749 號